Christo & Jeanne-Claude

Verhüllter Reichstag, Berlin, 1971–1995
Wrapped Reichstag, Berlin, 1971–1995

Verhüllter Reichstag ist ein eingetragenes Warenzeichen.
Wrapped Reichstag is a registered trademark.

**This book was printed on 100%
chlorine-free bleached paper in
accordance with the TCF standard.**

© 1995 Benedikt Taschen Verlag GmbH
Hohenzollernring 53, D–50672 Köln
© 1995 Christo, New York
© 1995 for the photographs: Wolfgang Volz,
Düsseldorf

Edited by Simone Philippi, Cologne
Designed by Mark Thomson, London
Editorial assistance: Heidemarie Colsman-Freyberger,
Hastings-on-Hudson
German translation: Wolfgang Himmelberg,
Düsseldorf
English translation: Charles Brace, Cologne
Art reproductions: André Grossmann, New York

Printed in Germany
ISBN 3–8228–8683–1 (Project book)
ISBN 3–8228–8628–9 (Updated project book)

Christo & Jeanne-Claude

Verhüllter Reichstag, Berlin, 1971–1995
Wrapped Reichstag, Berlin, 1971–1995

Zeichnungen/Drawings: Christo Photos: Wolfgang Volz

DAS BUCH ZUM PROJEKT | THE PROJECT BOOK

Benedikt Taschen

1894 Am 5. Dezember wird das von dem Architekten Paul Wallot entworfene Reichstagsgebäude eingeweiht.

1933 Der Reichstag wird am 27. Februar in Brand gesteckt.

1945 Nach der Schlacht um Berlin liegt der Reichstag in Trümmern.

Unter der Leitung des Architekten Paul Baumgarten wird er zwischen 1957 und 1971 wieder aufgebaut.

1961 Die Berliner Mauer wird gebaut. Der Reichstag liegt zwar in Westberlin (im britischen Sektor), doch 39 Meter der Ostfassade befinden sich auf Ostberliner Gebiet (also im sowjetischen Sektor).

Christo entwirft eine Collage mit Fotografien und einem Text. Titel: *Projekt für ein verhülltes öffentliches Gebäude.*

1971 Michael S. Cullen schickt Christo und Jeanne-Claude eine Ansichtskarte des Reichstagsgebäudes.

1972 *Valley Curtain, Rifle, Colorado, 1970–1972* wird realisiert.

Christo fertigt die erste Collage *Verhüllter Reichstag, Projekt für Berlin* an. Die Christos schreiben an Michael S. Cullen: »Bitte holen Sie die Genehmigung ein.«

1974 *Verhüllte römische Stadtmauer, Rom* und *Ocean Front, Newport, Rhode Island* werden realisiert.

Von 1976 bis Juni 1995 besuchen die Christos Deutschland 54mal.

1976 Deutschlandbesuche Nr. 1 und 2

Christo nimmt den Reichstag zum ersten Mal in Augenschein, während Jeanne-Claude in Kalifornien arbeitet.

Treffen mit Bundestagspräsidentin Annemarie Renger.
Running Fence, Sonoma und Marin Counties, Kalifornien, 1972–1976 wird im September realisiert.

1977 Deutschlandbesuch Nr. 3

Begegnungen mit Politikern, Parlamentsmitgliedern und dem neuen Bundestagspräsidenten Karl Carstens.
Mai: Von Karl Carstens wird das Projekt zum **ersten Mal** abgelehnt.

1978 Deutschlandbesuch Nr. 4

April: Erstes Zusammentreffen des Kuratoriums für das Reichstagsprojekt in Hamburg.
Wrapped Walk Ways, Loose Park, Kansas City, Missouri, 1977–1978 wird im Oktober realisiert.

1979 Deutschlandbesuche Nr. 5, 6 und 7

1980 Deutschlandbesuche Nr. 8 und 9

Während einer Kuratoriumssitzung bei Otto und Winnie Wolff von Amerongen verspricht der frühere Bundespräsident Walter Scheel, mit Bundestagspräsident Richard Stücklen zu sprechen.

1981 Deutschlandbesuch Nr. 10

Durch Richard Stücklen wird das Projekt zum **zweiten Mal** abgelehnt.
4. Oktober: Willy Brandt besucht Christo und Jeanne-Claude zu Hause in New York.

1982 Deutschlandbesuche Nr. 11, 12 und 13

1983 *Surrounded Islands, Biscayne Bay, Greater Miami, Florida, 1980–1983* wird im Mai realisiert.

1984 Deutschlandbesuche Nr. 14, 15 und 16

Bundestagspräsident Rainer Barzel, der nicht gegen das Projekt ist, muß zurücktreten.

1985 Deutschlandbesuch Nr. 17

Der verhüllte Pont Neuf, Paris, 1975–1985 wird im September realisiert.

1986 Deutschlandbesuche Nr. 18 und 19

Roland Specker gründet den Verein »Berliner für den Reichstag«, der eine Unterschriftensammlung zugunsten des Projekts in Gang setzt.

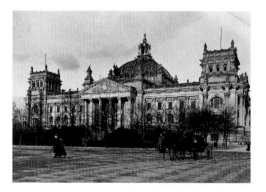

Wichtige Daten

Eberhard Diepgen, der Regierende Bürgermeister von Berlin, besucht Christo und Jeanne-Claude zu Hause in New York.

1987 Berlin feiert sein 750jähriges Stadtjubiläum. Kurz nachdem Roland Specker Bundestagspräsident Philipp Jenninger eine notariell beglaubigte Bestätigung darüber übergeben hat, daß 70.000 Unterschriften für das Projekt gesammelt wurden, wird das Projekt von Philipp Jenninger zum **dritten Mal** abgelehnt.

1988 Deutschlandbesuche Nr. 20 und 21
Rita Süssmuth wird Bundestagspräsidentin.

1989 6. September: Marianne Kewenig und Roland Specker werden im Bundestag von Rita Süssmuth empfangen.
9. November: Fall der Berliner Mauer.

1990 18. März: Freie Wahlen zur Volkskammer der DDR.
3. Oktober: Deutschland wird wiedervereint.

1991 20. Juni: Nach einer zwölfstündigen Debatte votiert der Bundestag für Berlin als Regierungs- und Parlamentssitz.
The Umbrellas, Japan–USA, 1984–1991 wird im Oktober realisiert.
Dezember: Christo und Jeanne-Claude erhalten einen Brief von Rita Süssmuth, worin diese sie nach Bonn einlädt und ihre Unterstützung für das Projekt *Verhüllter Reichstag* anbietet.

1992 Deutschlandbesuche Nr. 22, 23, 24 und 25
9. Februar: Erstes Zusammentreffen mit Rita Süssmuth, um bei einem Arbeitsessen das Projekt zu erörtern.
8. Oktober: Willy Brandt stirbt. Er hatte das Projekt nach Kräften unterstützt.

1993 Deutschlandbesuche Nr. 26, 27, 28, 29, 30, 31, 32, 33, 34 und 35
Ein maßstabgerechtes Modell des *Verhüllten Reichstags* wird im Reichstag und später in der Lobby des Bundestags in Bonn ausgestellt.
Ein langes und mühsames Lobbying beginnt. Wolfgang und Sylvia Volz sowie Michael S. Cullen arrangieren für Christo und Jeanne-Claude Gesprächstermine mit Hunderten von Abgeordneten, die alle einzeln in ihren Büros aufgesucht werden. Manchmal werden die Künstler von Roland Specker begleitet.

1994 Deutschlandbesuche Nr. 36, 37, 38, 39, 40, 41, 42, 43 und 44
25. Februar: Nach einer leidenschaftlich geführten Debatte gibt der Bundestag seine **Zustimmung** zum Projekt *Verhüllter Reichstag*. Es ist das erste Mal in der Geschichte, daß in einem Parlament über die künftige Existenz eines Kunstwerks debattiert und abgestimmt wird.
1. Oktober: Wolfgang und Sylvia Volz ziehen von ihrem Wohnsitz Düsseldorf nach Berlin. Zusammen mit Roland Specker eröffnen sie in unmittelbarer Nähe des Reichstags das Büro der »Verhüllter Reichstag GmbH«.

1995 Deutschlandbesuche Nr. 45, 46, 47, 48, 49, 50, 51, 52, 53 und 54
Oktober 1994 bis Juni 1995: Die Geschäftsführer Roland Specker sowie Wolfgang und Sylvia Volz arbeiten am Abschluß sämtlicher Verträge für die Genehmigungen in Bonn und Berlin. Sie organisieren die Arbeit der Ingenieure und beauftragen deutsche Unternehmen für das Gewebe, die Seile, die aufblasbaren Elemente und die Stahlkonstruktionen.

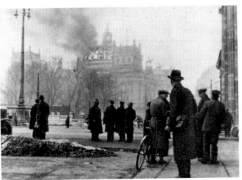

◄◄ **Der Reichstag, 1896**
erbaut 1884–1894
Architekt: J. Paul Wallot

The Reichstag, 1896
built 1884–1894
Architect: J. Paul Wallot

◄ **Der Reichstagsbrand, 1933**
The Reichstag fire, 1933

1894 Designed by architect Paul Wallot, the German Reichstag is inaugurated on December 5.

1933 The Reichstag is set on fire, February 27.

1945 After the battle for Berlin, the Reichstag is in ruins. It is restored between 1957 and 1971, under the supervision of architect Paul Baumgarten.

1961 The Berlin Wall is built. Although the Reichstag is located in West Berlin, in the British military sector, 39 meters (128 feet) of the east façade are in the Soviet military sector (East Berlin).

Christo creates a collage with photographs and a text, titled: *Project for a Wrapped Public Building*.

1971 Michael S. Cullen sends Christo and Jeanne-Claude a postcard of the Reichstag.

1972 *Valley Curtain, Rifle, Colorado, 1970–1972* is completed.

Christo makes the first collage for *Wrapped Reichstag, Project for Berlin*. The Christos ask Michael S. Cullen to "please get the permit".

1974 *Wrapped Roman Wall, Rome* and *Ocean Front, Newport, Rhode Island* are completed.

From 1976 to June 1995, the Christos visit Germany 54 times.

1976 Visits to Germany: Nos. 1 and 2

Christo goes to see the Reichstag while Jeanne-Claude is working in California. Meeting with Bundestag President Annemarie Renger.

Running Fence, Sonoma and Marin Counties, California, 1972–1976 is completed in September.

1977 Visit to Germany: No. 3

Meetings with politicians, members of parliament, and the new Bundestag President, Karl Carstens.

May: Karl Carstens gives the **first refusal**.

1978 Visit to Germany: No. 4

April: first meeting of the Curatorium for the Wrapped Reichstag project in Hamburg.

Wrapped Walk Ways, Loose Park, Kansas City, Missouri, 1977–1978 is completed in October.

1979 Visits to Germany: Nos. 5, 6 and 7

1980 Visits to Germany: Nos. 8 and 9

During a Curatorium meeting at the home of Otto and Winnie Wolff von Amerongen, Walter Scheel, former President of the Federal Republic of Germany, promises to talk to Richard Stücklen, President of the Bundestag.

1981 Visit to Germany: No. 10

Richard Stücklen gives the project its **second refusal**.

October 4: Willy Brandt pays a visit to Christo and Jeanne-Claude at home in New York.

1982 Visits to Germany: Nos. 11, 12 and 13

1983 *Surrounded Islands, Biscayne Bay, Greater Miami, Florida, 1980–1983* is completed in May.

1984 Visits to Germany: Nos. 14, 15 and 16

Rainer Barzel, President of the Bundestag, is not opposed to the project. However, he is forced to resign.

1985 Visit to Germany: No. 17

The Pont Neuf Wrapped, Paris, 1975–1985 is completed in September.

1986 Visits to Germany: Nos. 18 and 19

Roland Specker founds the "Berliner für den Reichstag" association, and begins to collect signatures in support of the project.

Eberhard Diepgen, lord mayor of West Berlin, pays a visit to Christo and Jeanne-Claude at home in New York.

1987 750th anniversary of the founding of the city of Berlin.

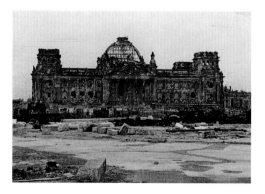

Significant dates

Shortly after Roland Specker shows Philipp Jenninger, President of the Bundestag, a notarized statement containing 70,000 signatures in favor of the project, Jenninger gives the project its **third refusal**.

1988 Visits to Germany: Nos. 20 and 21
Rita Süssmuth becomes President of the Bundestag.

1989 September 6: Marianne Kewenig and Roland Specker meet with Rita Süssmuth at the Bundestag. November 9: fall of the Berlin Wall.

1990 March 18: free elections to the East German Chamber of Deputies.
October 3: Germany is reunified.

1991 June 20: Berlin is voted the seat of government and parliament following a twelve-hour debate in the Bundestag.
The Umbrellas, Japan–USA, 1984–1991 is completed in October.
December: letter to Christo and Jeanne-Claude from Rita Süssmuth, inviting them to visit her in Bonn and offering her help with the *Wrapped Reichstag* project.

1992 Visits to Germany: Nos. 22, 23, 24 and 25
February 9: first meeting with Rita Süssmuth, at a working lunch to discuss the project.
October 8: Willy Brandt dies. He had been a strong supporter of the *Wrapped Reichstag* project.

1993 Visits to Germany: Nos. 26, 27, 28, 29, 30, 31, 32, 33, 34 and 35
A scale model of the *Wrapped Reichstag* is exhibited in the Reichstag and later in the lobby of the Bundestag in Bonn.
A long and arduous lobbying campaign is organized by Wolfgang and Sylvia Volz and Michael S. Cullen, setting up individual meetings for Christo and Jeanne-Claude with hundreds of MP, one by one, in their offices. Sometimes the artists are joined by Roland Specker.

1994 Visits to Germany: Nos. 36, 37, 38, 39, 40, 41, 42, 43 and 44
February 25: the Bundestag debates the *Wrapped Reichstag* project and votes to grant **permission** – the first time in history that the future existence of a work of art is debated and voted on in a parliament.
October 1: Wolfgang and Sylvia Volz move from their Düsseldorf home to Berlin. Together with Roland Specker they open the office of "Verhüllter Reichstag GmbH" a few meters away from the Reichstag.

1995 Visits to Germany: Nos. 45, 46, 47, 48, 49, 50, 51, 52, 53 and 54
From October 1994 to June 1995, project directors Roland Specker, Wolfgang and Sylvia Volz are at work finalizing all the contracts for the permits in Bonn and Berlin. They organize the work of the engineers, and select and hire German manufacturers for the fabric, the ropes, the inflatable elements, and the steel structures.

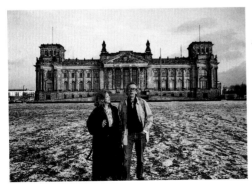

◄◄ **Die Ruine des Reichstagsgebäudes mit abgebrannter Kuppel, 1946**
The Reichstag in ruins, its cupola burnt out, 1946

◄ **Jeanne-Claude und Christo vor dem Reichstag, 1993**
© *Foto: Wolfgang Volz, 1993*

Jeanne-Claude and Christo in front of the Reichstag, 1993
© *Photo: Wolfgang Volz, 1993*

Projekt für ein verhülltes öffentliches Gebäude
Project for a Wrapped Public Building

Collagierte Fotografien von Harry Shunk und
ein Text von Christo, 1961
Collaged photographs by Harry Shunk and
a text by Christo, 1961
41,5 x 25 cm
New York, Collection Jeanne-Claude Christo

»I. Allgemeine Bemerkungen:
Das Gebäude befindet sich auf einem weiten und
symmetrischen Platz. Ein Gebäude mit einer
rechteckigen Basis, ohne eine Fassade. Das Gebäude
wird voll-
ständig abgeschlossen sein – das heißt auf jeder Seite
verhüllt. Der Zugang wird unterirdisch erfolgen, etwa
15 oder 20 Meter vom Gebäude entfernt. Die Verhül-
lung des Gebäudes erfolgt mit beschichteten Segel-
tuch- und verstärkten Kunststoffbahnen von einer
durchschnittlichen Breite von 10 bis 20 Metern sowie
mit Stahl- und gewöhnlichen Seilen. Mit Hilfe der
Stahlseile können wir die Ansatzpunkte erhalten, die
dann bei der Sicherung der Verhüllung verwendet
werden können. Die Stahlseile machen eine Einrüstung
überflüssig. Um das gewünschte Ergebnis zu erhalten,
sind etwa 10.000 Quadratmeter Segeltuch, 20.000
Meter Stahlseil und 80.000 Meter Seil erforderlich.
Dieses Projekt für ein verhülltes Gebäude kann ver-
wendet werden als:
I. Sporthalle mit Schwimmbecken, Fußballstadion
und olympisches Stadion oder als Eisbahn oder
Eishockeyspielfeld.
II. Konzerthalle, Planetarium, Konferenzsaal oder als
experimentelles Testgelände.
III. Historisches Museum oder als Museum für alte
oder moderne Kunst.
IV. Parlamentsgebäude oder als Gefängnis.

CHRISTO
Oktober 1961, Paris«

"I. General Notes:
The building is in a huge and symmetrical site. A build-
ing with a rectangular base, without any façade. The
building will be completely closed – that is, wrapped
on all sides. Access will be underground, with en-
trances placed at 15 or 20 meters from the building.
The wrapping of the building will be realized with tar-
paulins and panels of reinforced plastic of an average
width of 10 to 20 meters, and with steel cables and
ordinary ropes. With the cables we can obtain the
points of attachment which can then be used to wrap
the building. The cables make scaffolding unnecessary.
To obtain the required result, some 10,000 meters of
tarpaulin, 20,000 meters of cable and 80,000 meters
of rope will be needed.
This project for a wrapped public building can be used:
I. As a sports hall with swimming-pools, football
stadium and Olympic stadium or as a skating or ice-
hockey rink.
II. As a concert hall, planetarium, conference hall or as
an experimental testing-site.
III. As a historical museum, or as a museum of art
ancient or modern.
IV. As a parliament or a jail.

CHRISTO
October 1961, Paris"

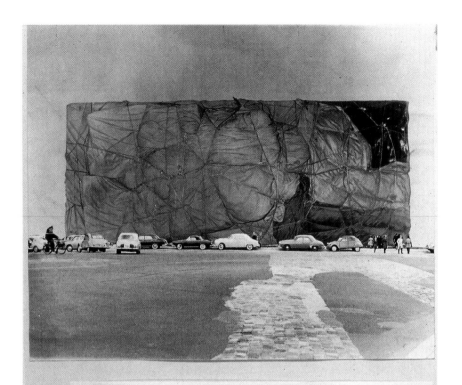

PROJET DE UN EDIFICE PUBLIC EMPAQUETE

I. Notes générales:
Il s'agit d'un immeuble situé dans un emplacement vaste et régulier.
Un bâtiment ayant une base rectangulaire, sans aucune façade. Le bâtiment sera completement fermé-c'est à dire empaqueté de tous les côtés. Les entrées seront souterraines, placées environ à 15 ou 20 metres de cet edifice.
L'empaquetage de cet immeuble sera exécuté avec des bâches des toiles gommées et des toiles de matiere plastique renforcée d'un largeur mouenne de 10 à 20 metres, des cordes métalliques et ordinaires. Avec les cordes de métal nous pouvons obtenir les points, qui peuvent servir en suite à l'empaquetage de bâtiment. Les cordes métalliques évitent la construction d'un échafaudage. Pour obtenir le resultat nécessaire il faut environ 10000 metres de bâches, 20000 metres de cordes métalliques, 80000 metres de cordes ordinaires.
Le present projet pour un edifice public empaqueté est utilisable:
I. Comme salle sportive-avec des piscines, le stade de football, le stade des disciplines olimpiques, ou soit comme patinoire à glace ou à hockey.
II. Comme salle de concert, planetarium, salle de conférence et essais expérimentaux.
III. Comme un musée historique, d'art anciéne et d'art moderne.
IV. Comme salle parlementaire ou un prison.

CHRISTO
octobre 1961, Paris

9

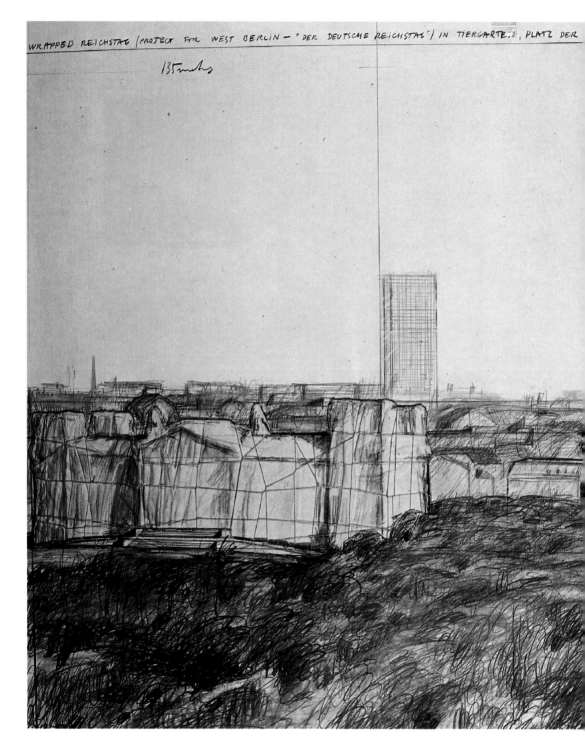

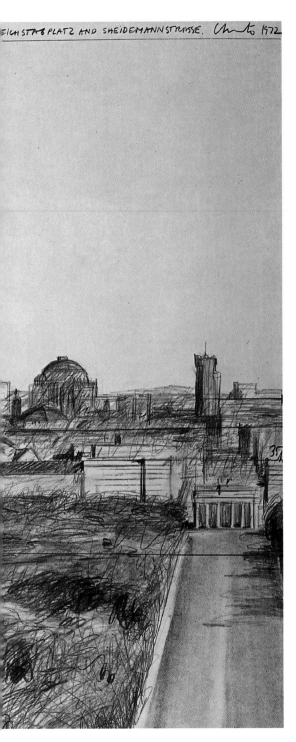

EICHSTAßPLATZ AND SHEIDEMANNSTRASSE. *Christo* 1972

Verhüllter Reichstag, Projekt für West-Berlin
Wrapped Reichstag, Project for West Berlin

Collage, 1972
Bleistift, Stoff, Bindfaden, Buntstift und Zeichenkohle
Pencil, fabric, twine, crayon and charcoal
56 x 71 cm
New York, Collection Jeanne-Claude Christo

**Verhüllter Reichstag,
Projekt für Berlin
Wrapped Reichstag,
Project for Berlin**

Zeichnung, 1973
Drawing, 1973
Bleistift und farbiger Bleistift
Pencil and colored pencil
91 x 152 cm
*New York, Collection Jeanne-
Claude Christo*

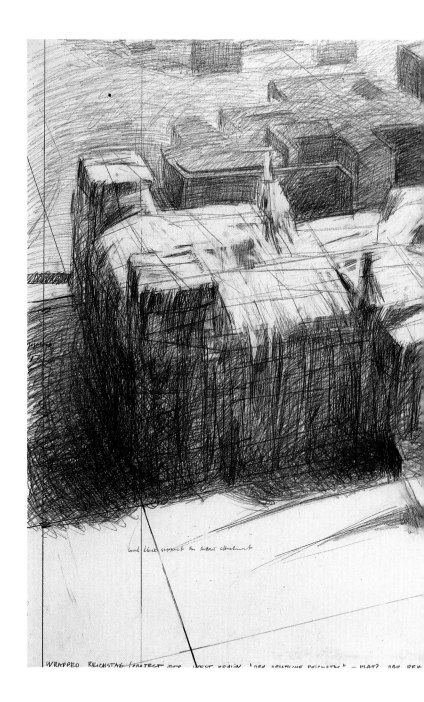

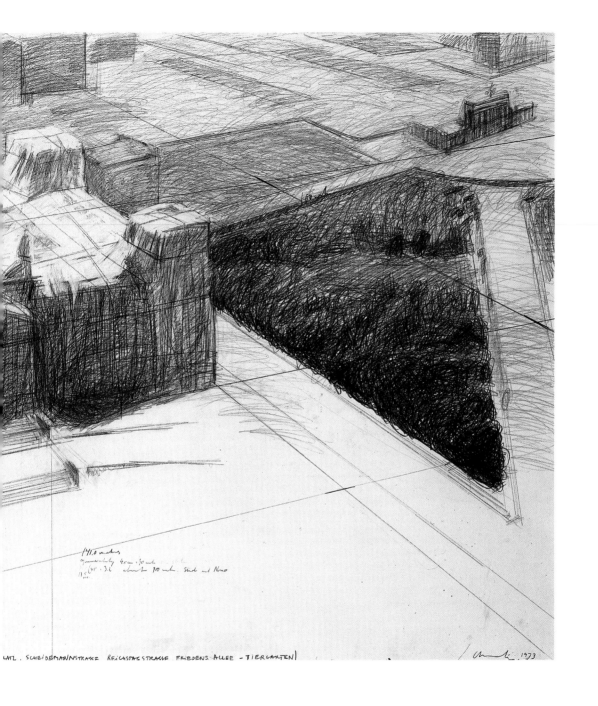

141,0 meters,
ground only 45 cm · 50 cm
11,5 · 45 · 3,1 about 700 meters South and North

LATZ. SCHEIDEMANNSTRASSE REICHSTAGSTRASSE FRIEDENS·ALLEE –TIERGARTEN/ Christo 1973

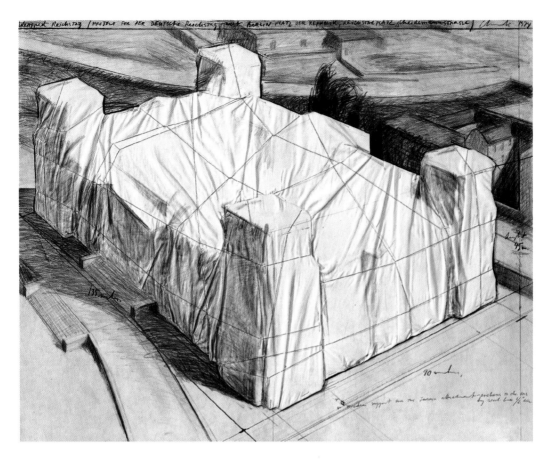

Verhüllter Reichstag, Projekt für Berlin
Wrapped Reichstag, Project for Berlin

Collage, 1974
Bleistift, Stoff, Bindfaden, Pastell, Zeichenkohle und
Buntstift
Pencil, fabric, twine, pastel, charcoal and crayon
56 x 71 cm
New York, Collection Jeanne-Claude Christo

▸ **Verhüllter Reichstag, Projekt für Berlin**
Wrapped Reichstag, Project for Berlin

Collage, 1976
Bleistift, Stoff, Bindfaden, Photostat von einer
Fotografie von Wolfgang Volz, Pastell, Buntstift,
Kugelschreiber und zwei Schwarzweißfotografien von
Wolfgang Volz
Pencil, fabric, twine, photostat from a photograph
by Wolfgang Volz, pastel, crayon, ball point pen and
two black-and-white-photographs by Wolfgang Volz
71 x 56 cm
New York, Collection Jeanne-Claude Christo

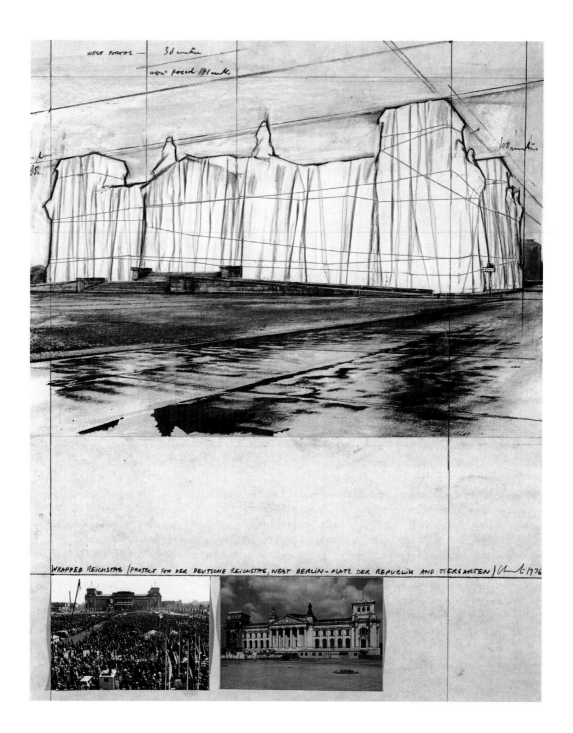

WRAPPED REICHSTAG (PROJECT FOR DER DEUTSCHE REICHSTAG, WEST BERLIN - PLATZ DER REPUBLIK AND TIERGARTEN) Christo 1976

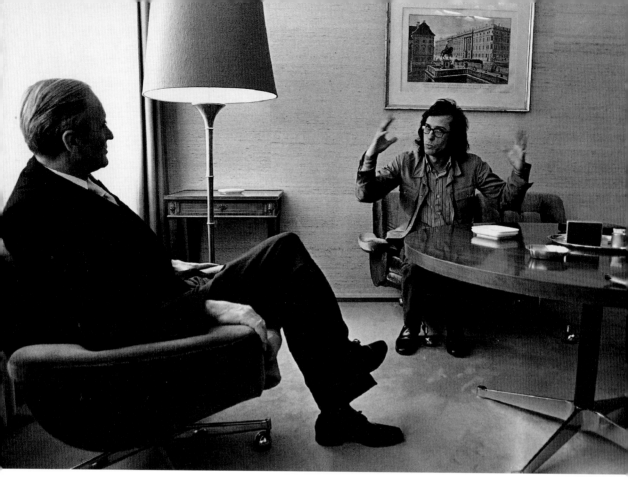

Dr. Karl Carstens (CDU) hörte sich während des Treffens am 20. Januar 1977 **Christos** Erläuterungen an, um sich einen Eindruck von dem vorgeschlagenen Projekt zu verschaffen. Nach mehrmonatiger Überlegung gab er seine Ablehnung des Projekts bekannt.

Später, als Carstens Bundespräsident geworden war, erklärte er, daß er nichts mehr gegen das Projekt einzuwenden habe, doch da lag die Entscheidung nicht mehr in seiner Hand.

© *Foto: Wolfgang Volz, 1977*

Dr. Karl Carstens (CDU), while President of the Bundestag, listened to **Christo**'s explanations during this January 1977 meeting; then he took a few months to reflect and announced that he was opposed to the project.

Later, at a time when he was President of the Federal Republic, Carstens declared that he no longer opposed the project. By then, however, the decision was no longer in his hands.

© *Photo: Wolfgang Volz, 1977*

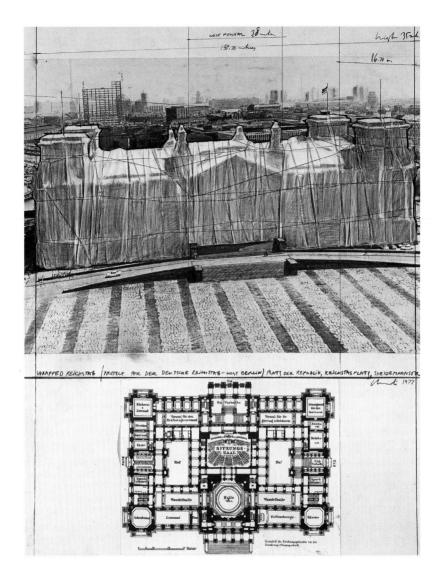

Verhüllter Reichstag, Projekt für Berlin
Wrapped Reichstag, Project for Berlin

Collage, 1977
Bleistift, Stoff, Bindfaden, Pastell, Zeichenkohle, Buntstift, technische Daten und Photostat
von einer Fotografie von Wolfgang Volz
Pencil, fabric, twine, pastel, charcoal, crayon, technical data and photostat from a
photograph by Wolfgang Volz
71 x 56 cm
New York, Collection Jeanne-Claude Christo

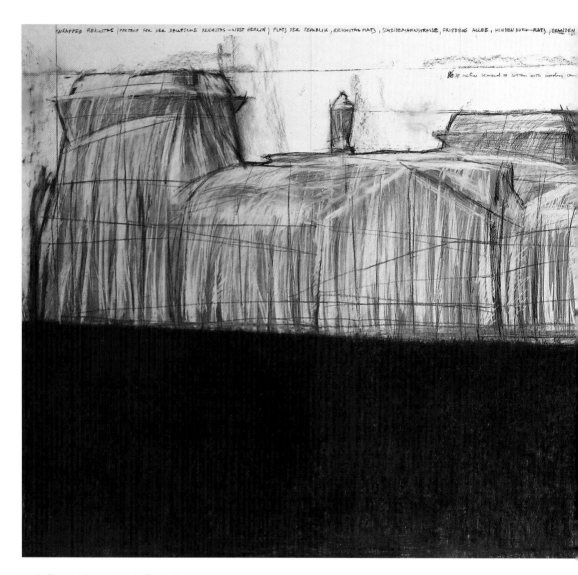

Verhüllter Reichstag, Projekt für Berlin
Wrapped Reichstag, Project for Berlin

Zeichnung, 1977
Drawing, 1977
Bleistift, Zeichenkohle und Buntstift
Pencil, charcoal and crayon
106,6 x 244 cm
New York, Collection Jeanne-Claude Christo

PLATZ , DOROTHEEN STRASSE , NEUE WILHELM STRASSE

Christo 1977

130. M meters East meets 48 meters

Licht 35 m

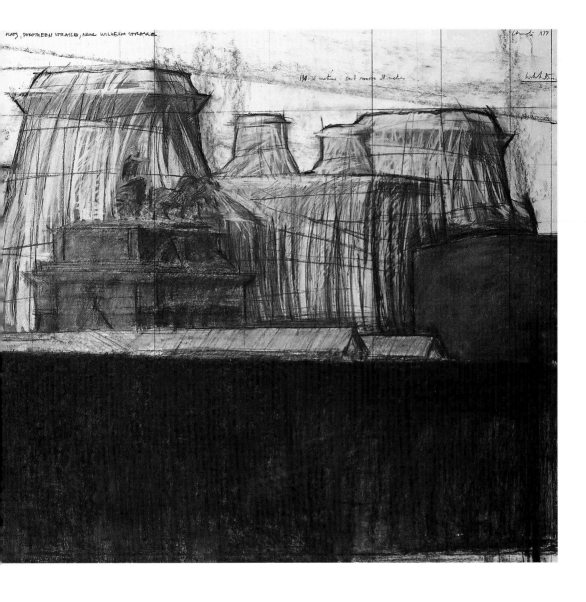

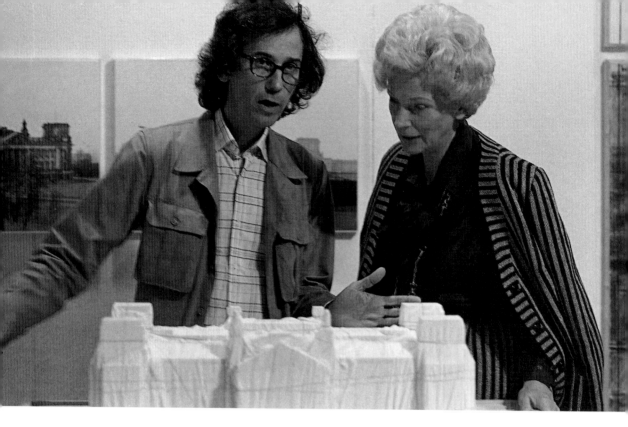

Christo mit der Bundestagsvizepräsidentin **Annemarie Renger**, 12. September 1977. Annemarie Renger (SPD) hatte 1976 als Bundestagspräsidentin das Projekt befürwortet, doch verloren die Sozialdemokraten wenige Wochen später die Wahlen, und Karl Carstens (CDU) wurde an ihrer Stelle Bundestagspräsident.
© Foto: Wolfgang Volz, 1977

Christo with Bundestag Vice-President **Annemarie Renger**, September 12, 1977. In 1976, Renger (SPD), then President of the Bundestag, had been in favor of the project. Unfortunately, a few weeks later the Social Democrats lost the election, and Karl Carstens (CDU) became the new president of the Bundestag.
© Photo: Wolfgang Volz, 1977

Christo und **Kurt Biedenkopf**, 26. Mai 1977. Kurt Biedenkopf war damals Generalsekretär der CDU, und Christo freute sich sehr über seine Unterstützung. Auch heute, als Ministerpräsident des Freistaats Sachsen, unterstützt Kurt Biedenkopf die Christos nach Kräften.
© *Foto: Wolfgang Volz, 1977*

In May 1977, **Christo** was delighted to learn from **Kurt Biedenkopf**, then leading MP member of the CDU party, that his support could be counted upon. Today, as Prime Minister of the state of Saxony, Biedenkopf is still an active supporter of the Christos.
© *Photo: Wolfgang Volz, 1977*

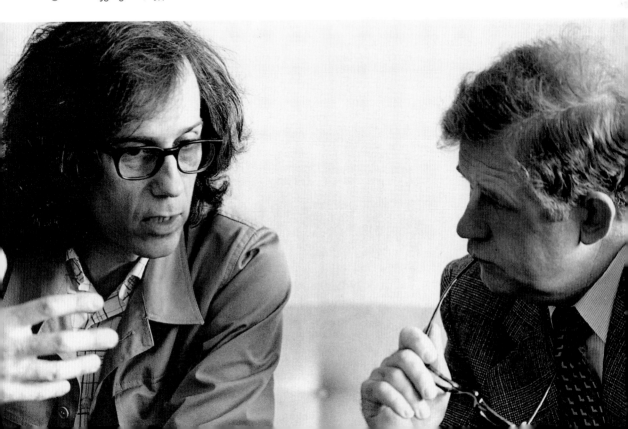

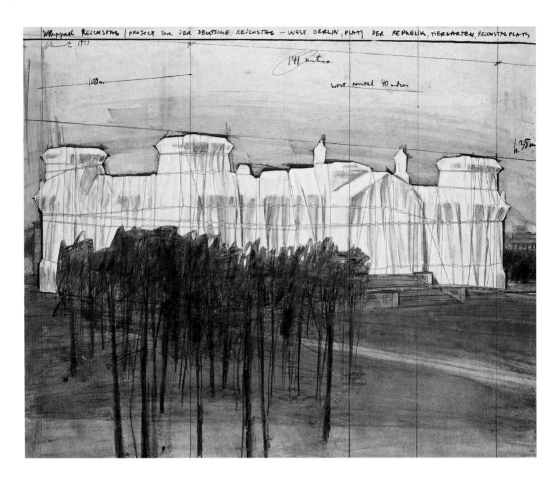

Verhüllter Reichstag, Projekt für Berlin
Wrapped Reichstag, Project for Berlin

Collage, 1977
Bleistift, Stoff, Bindfaden, Pastell, Zeichenkohle
und Buntstift
Pencil, fabric, twine, pastel, charcoal and crayon
56 x 71 cm
Hamburg, Collection Gerd Bucerius

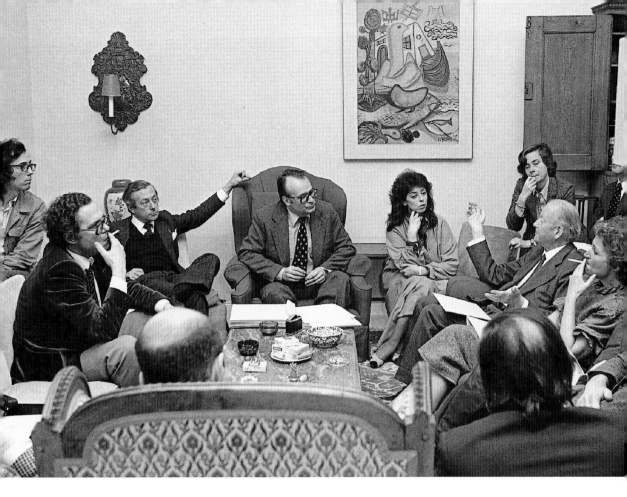

Christo, Jeanne-Claude und ihr Freund, Rechtsberater und Sammler **Scott Hodes** aus Chicago, flogen nach Hamburg, um am ersten Treffen des Kuratoriums für das Reichstagsprojekt teilzunehmen, das im April 1978 im Haus des Verlegers der Wochenzeitung »Die Zeit«, **Gerd Bucerius**, stattfand. Die Mitglieder des Kuratoriums wurden von den Christos so ausgewählt, daß die verschiedensten Lebenswelten repräsentiert waren und Interesse für das Projekt geschürt würde.

Die Mitglieder des Kuratoriums:
Gerd Bucerius, Tilmann Buddensieg, Ernst Hauswedell, Petra Kipphoff, Raimar Lüst, Arend Oetker, Michael und Christelle Otto, Karl und Elfriede Ruhrberg, Wieland Schmied, Heinrich Senfft, Carl Vogel, Otto und Winnie Wolff von Amerongen, Peter Graf von Wolff-Metternich und Marie Christine Gräfin von Wolff-Metternich.

Christo, Jeanne-Claude and their friend, legal advisor and collector **Scott Hodes** of Chicago flew to Hamburg for the first meeting of the Curatorium for the Wrapped Reichstag project, in April 1978, at the home of **Gerd Bucerius**, publisher of the weekly newspaper *Die Zeit*. The members of the Curatorium were chosen by the Christos to represent many varied walks of life and to generate interest throughout Germany.

The members of the Curatorium are:
Gerd Bucerius, Tilmann Buddensieg, Ernst Hauswedell, Petra Kipphoff, Raimar Lüst, Arend Oetker, Michael and Christelle Otto, Karl and Elfriede Ruhrberg, Wieland Schmied, Heinrich Senfft, Carl Vogel, Otto and Winnie Wolff von Amerongen, Count Peter von Wolff-Metternich and Countess Marie Christine von Wolff-Metternich.
© *Photo: Wolfgang Volz, 1978*

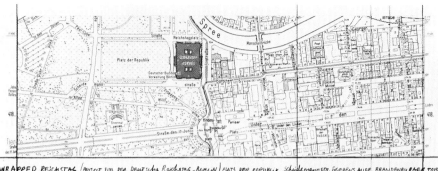

WRAPPED REICHSTAG (Project for der Deutsche Reichstag - Berlin) Plats der Republik, Scheidemann str. Friedens Allee, Brandenburger Tor
Christo 1979

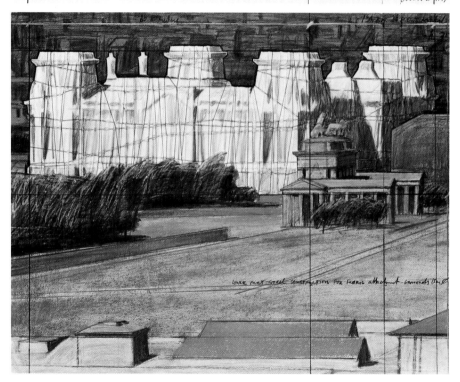

Verhüllter Reichstag, Projekt für Berlin
Wrapped Reichstag, Project for Berlin

Collage, 1979, in zwei Teilen
Collage, 1979, in two parts
Bleistift, Stoff, Bindfaden, Pastell, Zeichenkohle, Buntstift und Stadtplan
Pencil, fabric, twine, pastel, charcoal, crayon and map
28 x 71 cm / 56 x 71 cm
Collection The Lilja Family

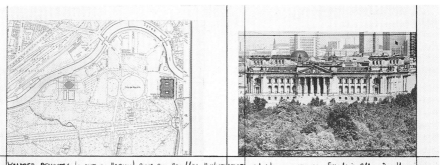

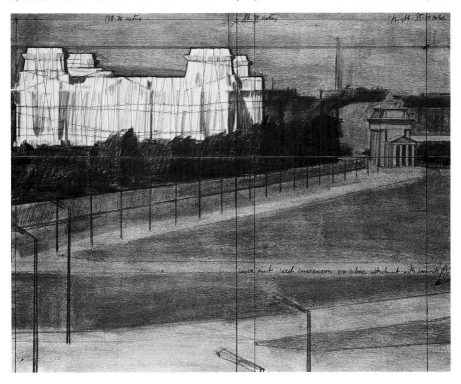

Verhüllter Reichstag, Projekt für Berlin
Wrapped Reichstag, Project for Berlin

Collage, 1979, in zwei Teilen
Collage, 1979, in two parts
Bleistift, Stoff, Bindfaden, Fotografie von Wolfgang Volz, Pastell, Zeichenkohle, Buntstift und Stadtplan
Pencil, fabric, twine, photograph by Wolfgang Volz, pastel, charcoal, crayon and map
28 x 71 cm / 56 x 71 cm
Berlin, Private Collection

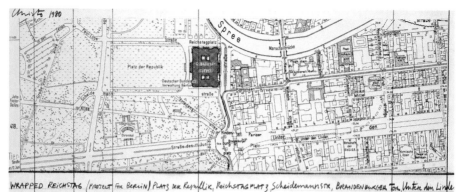

WRAPPED REICHSTAG (PROJECT FOR BERLIN) PLATZ DER Republik, REICHSTAGPLATZ, Scheidemannstr, BRANDENBURGER Tor, Unter den Linde

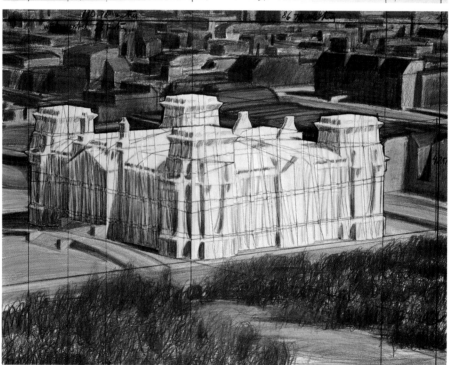

Verhüllter Reichstag, Projekt für Berlin
Wrapped Reichstag, Project for Berlin

Collage, 1980, in zwei Teilen
Collage, 1980, in two parts
Bleistift, Stoff, Bindfaden, Pastell, Zeichenkohle, Buntstift und Stadtplan
Pencil, fabric, twine, pastel, charcoal, crayon and map
28 x 71 cm / 56 x 71 cm
France, Private Collection

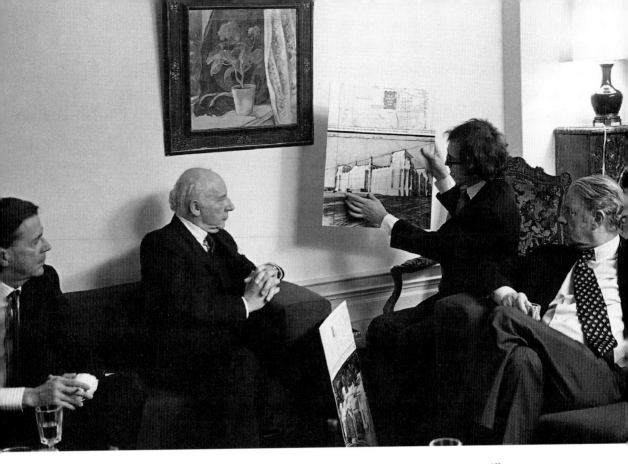

Am 6. Dezember 1980 stellten Otto und Winnie Wolff von Amerongen ihr Haus für eine weitere Sitzung des Kuratoriums für das Reichstagsprojekt zur Verfügung. Von links nach rechts: **Peter Graf von Wolff-Metternich, Walter Scheel, Christo** und **Otto Wolff von Amerongen**. Walter Scheel traf einige Tage später mit Bundestagspräsident Richard Stücklen zusammen, um ihm das Projekt detailliert auseinanderzusetzen. Stücklen war es jedoch, der das Projekt 1981 nicht genehmigte – die zweite Ablehnung.
© Foto: Wolfgang Volz, 1980

On December 6, 1980, Otto and Winnie Wolff von Amerongen hosted at their home a further meeting of the Curatorium for the Wrapped Reichstag project. From left: **Count Peter von Wolff-Metternich, Walter Scheel, Christo** and **Otto Wolff von Amerongen**. A few days later, Walter Scheel did meet with Richard Stücklen, then President of the Bundestag, and explained the project in detail. In 1981, however, Stücklen came out against it – the second refusal.
© Photo: Wolfgang Volz, 1980

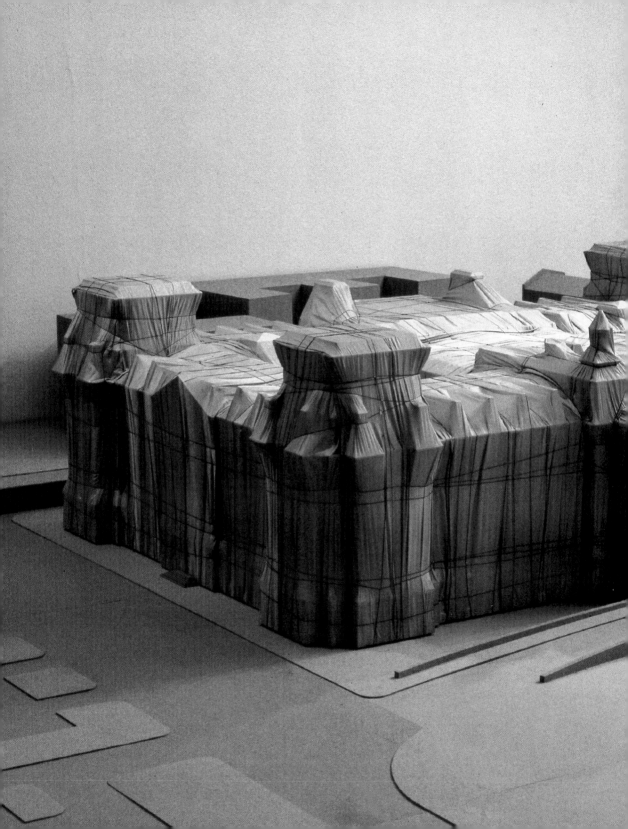

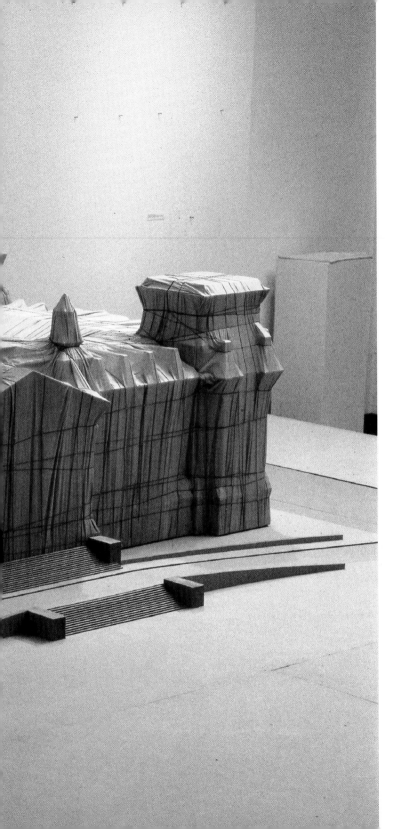

**Verhüllter Reichstag,
Projekt für Berlin
Wrapped Reichstag,
Project for Berlin**

Maßstabgerechtes Modell
(Ausschnitt), 1981
Scale model (detail), 1981
Stoff, Seil, Holz und Farbe
Fabric, rope, wood and paint
65 x 152 x 193 cm
*New York, Collection Jeanne-
Claude Christo*

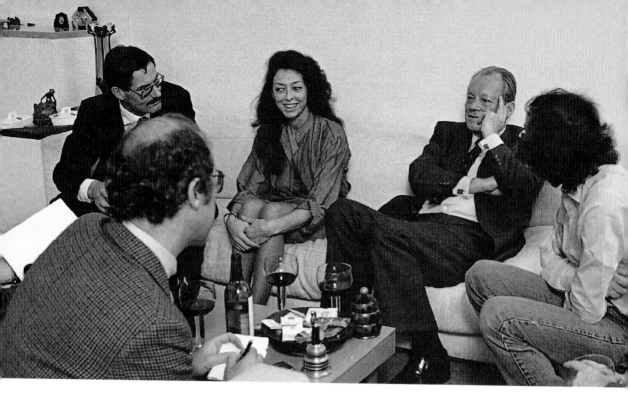

Während eines offiziellen Besuchs in New York nahm sich der frühere Bundeskanzler **Willy Brandt** die Zeit, die steilen Treppen zu Christos Atelier in Manhattan hinaufzusteigen (vierter Stock, kein Aufzug!). In der Wohnung von **Christo** und **Jeanne-Claude** im dritten Stock sicherte er ihnen anschließend seine weitere Unterstützung zu und mahnte sie: »Sie dürfen das Projekt jetzt nicht aufgeben, zu viele Deutsche rechnen auf Sie.«
Von links: **Klaus Wirtgen, Klaus-Henning Rosen, Jeanne-Claude, Willy Brandt** und **Christo.**

During an official visit to New York, former West German Chancellor **Willy Brandt** took the time to climb the steep stairs to Christo's studio in Manhattan (fifth floor, no elevator!) and afterwards to the fourth-floor home of **Jeanne-Claude** and **Christo**, to assure them of his continuing support. He also scolded them mildly, saying, "You cannot abandon the project now – too many Germans are counting on you."
From left: **Klaus Wirtgen, Klaus-Henning Rosen, Jeanne-Claude, Willy Brandt** and **Christo.**

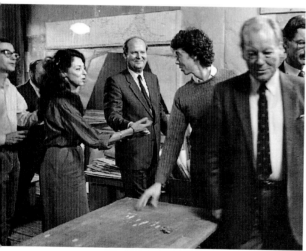

▲
Willy Brandt, seine Mitarbeiter und die **Familie Christo** verlassen Christos Studio.

Coming out of Christo's studio, **Willy Brandt** surrounded by his entourage and the **Christo family.**

© *Photos: Wolfgang Volz, 1981*

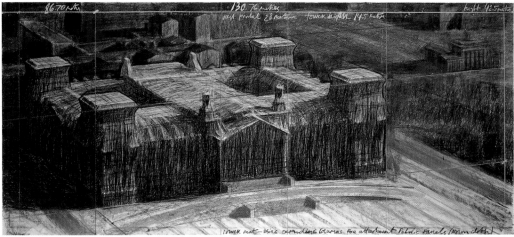

Verhüllter Reichstag, Projekt für Berlin
Wrapped Reichstag, Project for Berlin

Zeichnung, 1982, in zwei Teilen
Drawing, 1982, in two parts
Bleistift, Zeichenkohle, Pastell, Buntstift und Stadtplan
Pencil, charcoal, pastel, crayon and map
38 x 244 cm / 106,6 x 244 cm
Wuppertal, Collection Dieter Rosenkranz

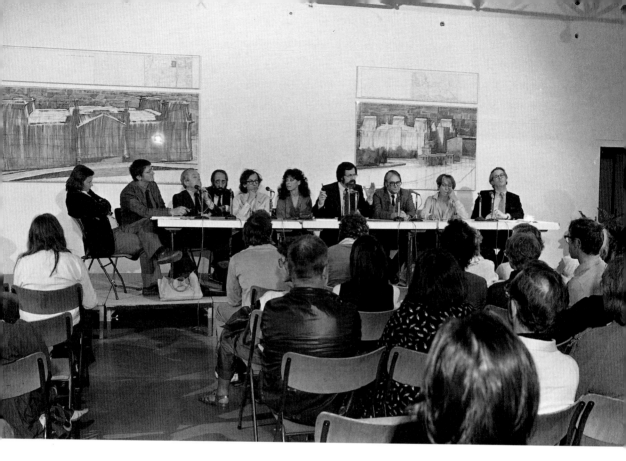

Am 5. Mai 1982 fand nach der Eröffnung der Ausstellung »Projekte in der Stadt, 1961–1981« im Künstlerhaus Bethanien in Berlin eine öffentliche Podiumsdiskussion statt.

Von links: **Tilmann Fichter**, Historiker und Soziologe; **Otto Herbert Hajek**, Künstler; **Heinrich Senfft**, Anwalt; **Michael S. Cullen**, Projekthistoriker; **Christo**; **Jeanne-Claude**; **Reinhold Schattenfroh** vom August-Bebel-Institut; **Wieland Schmied**, Kunsthistoriker; **Lore Ditzen**, Fernsehproduzentin; Senator **Wilhelm A. Kewenig**.
© Foto: Wolfgang Volz, 1982

On May 5, 1982, after the opening of the "Urban Projects 1961–1981" exhibition at the Künstlerhaus Bethanien in West Berlin, the artists and the public took the opportunity for a question-and-answer session.

From left: **Tilmann Fichter**, historian and sociologist; **Otto Herbert Hajek**, artist; **Heinrich Senfft**, lawyer; **Michael S. Cullen**, project historian; **Christo**; **Jeanne-Claude**; **Reinhold Schattenfroh**, of the August Bebel Institute; **Wieland Schmied**, art historian; **Lore Ditzen**, television producer; Berlin senator **Wilhelm A. Kewenig**.
© Photo: Wolfgang Volz, 1982

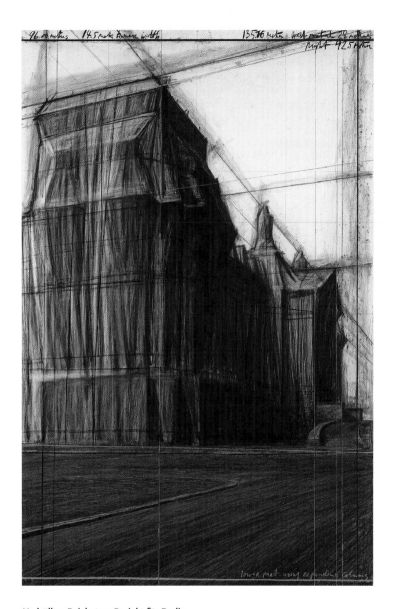

Verhüllter Reichstag, Projekt für Berlin
Wrapped Reichstag, Project for Berlin

Zeichnung, 1986
Drawing, 1986
Bleistift, Zeichenkohle, Pastell und Buntstift
Pencil, charcoal, pastel and crayon
165 x 106,6 cm
New York, Collection Timotheus Pohl

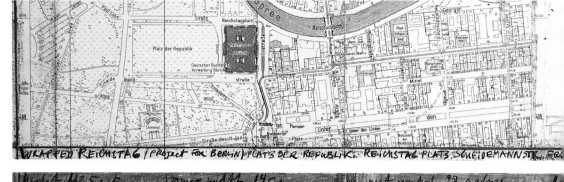

WRAPPED REICHSTAG (Project for Berlin) PLATS DER REPUBLIK. REICHSTAG PLATS SCHEIDEMANNSTR. FRI

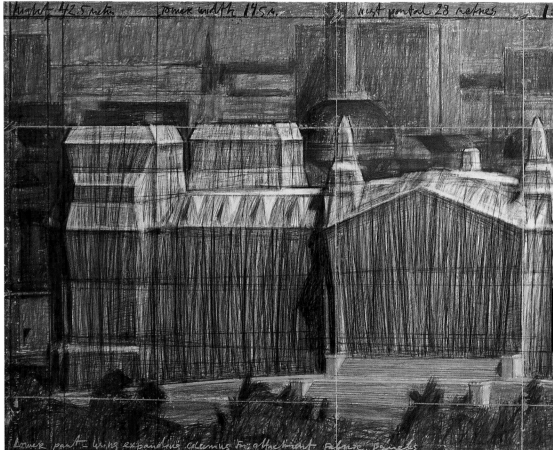

height 42.5 metres tower width 14.5 m. west portal 28 metres

Lower part — being expanding columns for attachment fabric panels

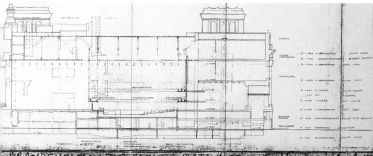

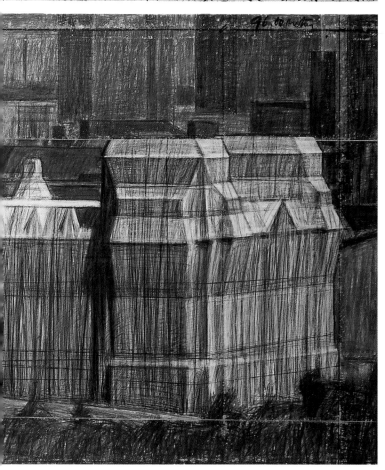

Verhüllter Reichstag,
Projekt für Berlin
Wrapped Reichstag,
Project for Berlin

Zeichnung, 1987, in zwei Teilen
Drawing, 1987, in two parts
Bleistift, Pastell, Zeichenkohle,
technische Daten und Stadtplan
Pencil, pastel, charcoal, technical
data and map
38 x 244 cm / 106,6 x 244 cm
Berlin, Collection Roland Specker

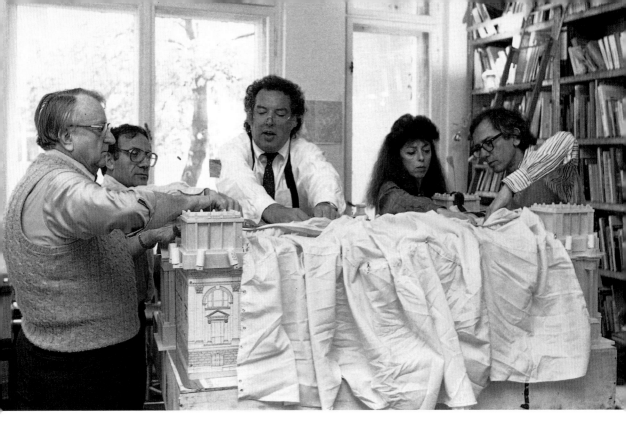

In der Berliner Wohnung von **Michael S. Cullen**, der das Reichstagsprojekt dokumentiert und verschiedene Bücher über die Geschichte des Reichstags verfaßt hat, arbeiteten **Christo** und **Jeanne-Claude** an einem maßstabgerechten Modell des Reichstagsgebäudes, das von **Theodore Dougherty** (links) in Colorado gebaut wurde. Zusammen mit dem Ingenieur **Vahé Aprahamian** aus Des Moines, Iowa, und dem Berliner Architekten und Kunstsammler **Jürgen Sawade** erörterten sie die technischen Probleme der Verhüllung. Das Dach des Reichstagsgebäudes dient als Arbeitsplattform beim Ablassen der Geweberollen. Dieses Treffen im Juli 1984 sollte sich als fruchtbar erweisen: Nach genau dieser Methode wird das Projekt elf Jahre später realisiert.
© Foto: Wolfgang Volz, 1984

In Berlin, at the home of project historian **Michael S. Cullen**, author of several books on the history of the Reichstag, **Christo** and **Jeanne-Claude** worked on a scale model built in Colorado by **Theodore Dougherty** (left). Also present at this meeting in July 1984 were the engineer **Vahé Aprahamian**, from Des Moines, Iowa, and Berlin architect and art collector **Jürgen Sawade**, seen here planning the procedure for unfurling the fabric using the Reichstag roof as a working platform. The meeting proved fruitful, and the exact same procedure worked out here will be used for completion of the project eleven years later.
© Photo: Wolfgang Volz, 1984

Am 21. September 1986 verbrachte **Eberhard Diepgen**, der Regierende Bürgermeister von Berlin, während eines offiziellen Besuchs in New York eine Stunde in der Wohnung von **Christo** und **Jeanne-Claude.**
In der Hoffnung, damit die Entscheidungen in Bonn voranzutreiben, versuchte Christo, den Regierenden Bürgermeister dazu zu bringen, sich öffentlich für das Projekt auszusprechen. Der *verhüllte Pont Neuf, Paris, 1975–1985* war im Jahr zuvor realisiert worden, und die Vorbereitungen für *The Umbrellas, Japan–USA, 1984–1991* waren in vollem Gange. Christo erläuterte dem Regierenden Bürgermeister, daß das Projekt *The Umbrellas* zurückgestellt werden könnte, falls denn die Entscheidungen in Bonn und Berlin bald getroffen würden. Einige Wochen später wurde das Projekt von Bundestagspräsident Philipp Jenninger zum dritten Mal abgelehnt.
© *Foto: Wolfgang Volz, 1986*

On September 21, 1986, on an official visit to New York, lord mayor of Berlin **Eberhard Diepgen** spent an hour at the home of **Christo** and **Jeanne-Claude.** Christo tried to persuade him to come out publicly in favor of the project, hoping that this might speed up decisions in Bonn. *The Pont Neuf, Wrapped, Paris, 1975–1985* had been completed the previous year, and the Christos' work on *The Umbrellas, Japan–USA, 1984–1991* was advancing steadily. Christo explained to Diepgen that *The Umbrellas* could be put onto the back burner and the Reichstag project given priority, if Berlin and Bonn were able to take a decision soon. A few weeks later, however, Bundestag President Philipp Jenninger gave the thumbs down – the third refusal.
© *Photo: Wolfgang Volz, 1986*

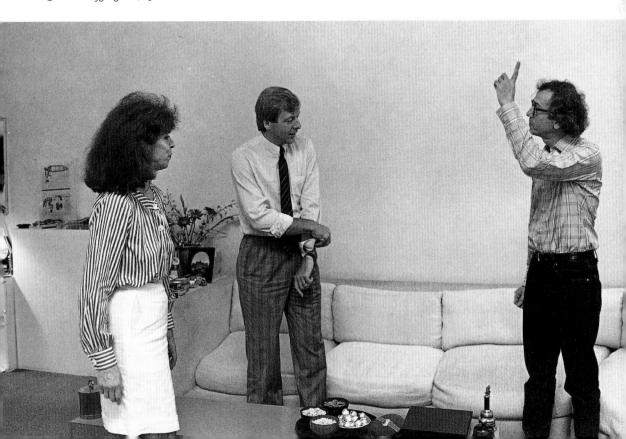

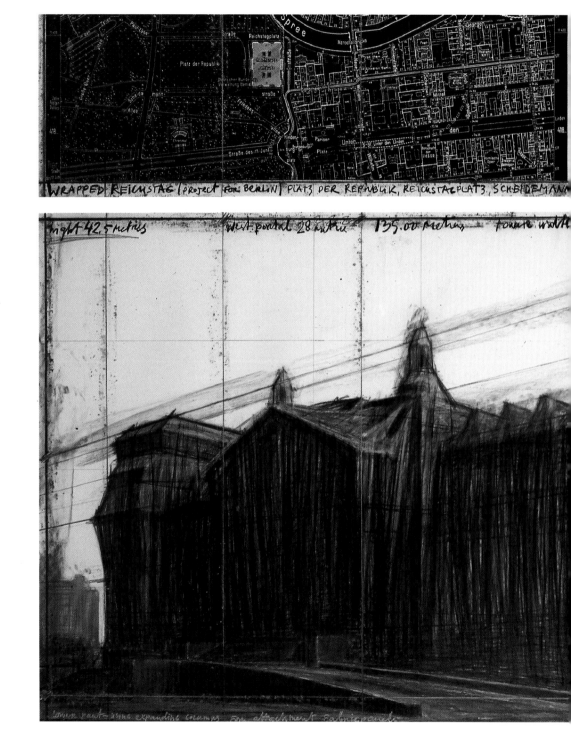

WRAPPED REICHSTAG (PROJECT FOR BERLIN) PLATZ DER REPUBLIK, REICHSTAGPLATZ, SCHEIDEMAN

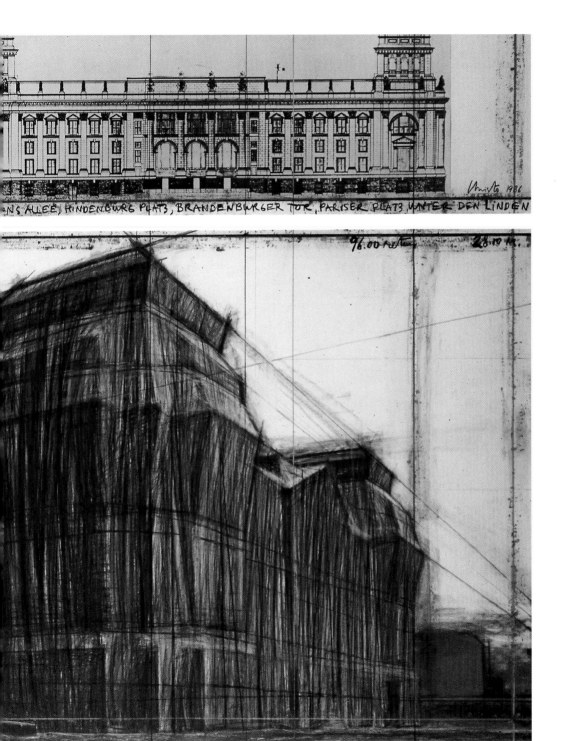

NS ALEE, HINDENBURG PLATZ, BRANDENBURGER TOR, PARISER PLATZ UNTER DEN LINDEN

Christo 1986

96.00 meter 28.10 m.

◀ **Verhüllter Reichstag,**
 Projekt für Berlin
 Wrapped Reichstag,
 Project for Berlin

Zeichnung, 1986, in zwei Teilen
Drawing, 1986, in two parts
Bleistift, Pastell, Zeichenkohle,
Buntstift, technische Daten und
Stadtplan
Pencil, pastel, charcoal, crayon,
technical data and map
38 x 244 cm / 106,6 x 244 cm
Wildsteig, Collection Marcus Michalke

▶ **Verhüllter Reichstag,**
 Projekt für Berlin
 Wrapped Reichstag,
 Project for Berlin

Zeichnung, 1992, in zwei Teilen
Drawing, 1992, in two parts
Bleistift, Zeichenkohle, Pastell,
Buntstift und Stadtplan
Pencil, charcoal, pastel, crayon
and map
38 x 244 cm / 106,6 x 244 cm
Hong Kong, Collection Shin Watari

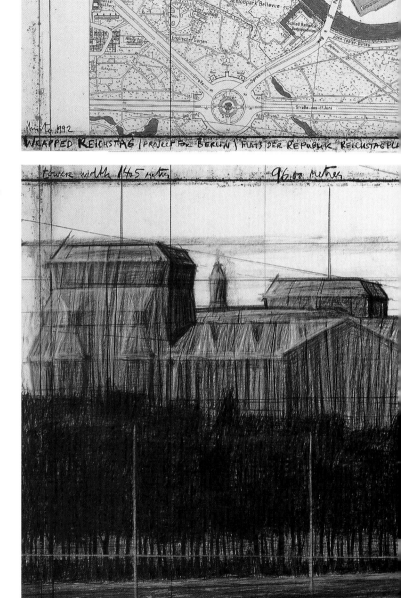

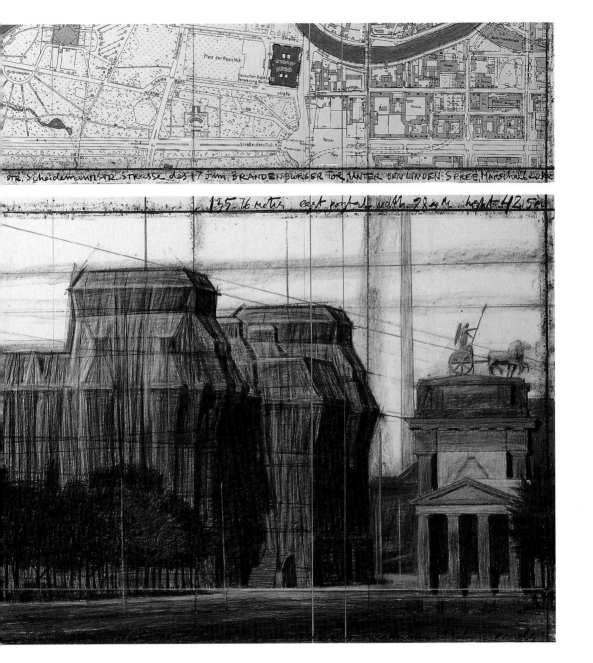

STR. Scheidemannstr. STRASSE des 17 Juni. BRANDENBURGER TOR. UNTER DEN LINDEN. SPREE Marschallbrücke

135.76 meters east portal width 98 m. height 42.5 m

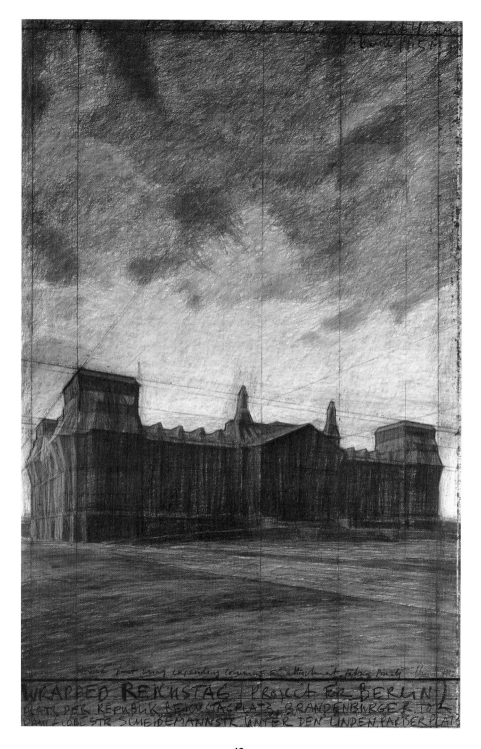

WRAPPED REICHSTAG (PROJECT FOR BERLIN)
PLATZ DER REPUBLIK REICHSTAGPLATZ, BRANDENBURGER TOR
DOROTHEEN STR SCHEIDEMANNSTR UNTER DEN LINDEN PARISER PLATZ

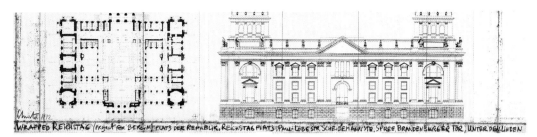

WRAPPED REICHSTAG (PROJECT FOR BERLIN) PLATZ DER REPUBLIK, REICHSTAG PLATZ, PAUL-LÖBE STR. SCHEIDEMANN STR. SPREE BRANDENBURGER TOR, UNTER DEN LINDEN

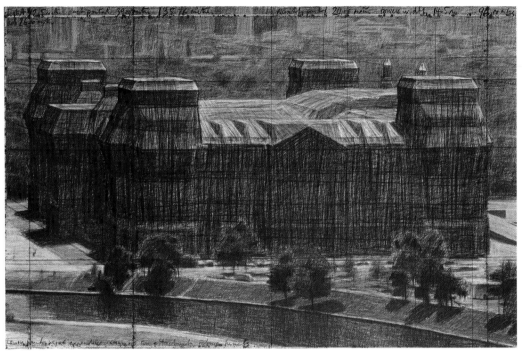

◀ **Verhüllter Reichstag, Projekt für Berlin**
Wrapped Reichstag, Project for Berlin

Zeichnung, 1992
Drawing, 1992
Bleistift, Zeichenkohle und Pastell
Pencil, charcoal and pastel
165 x 106,6 cm
Tokyo, Collection Fram Kitagawa

Verhüllter Reichstag, Projekt für Berlin
Wrapped Reichstag, Project for Berlin

Zeichnung, 1992, in zwei Teilen
Drawing, 1992, in two parts
Bleistift, Zeichenkohle, Pastell, Buntstift und
technische Daten
Pencil, charcoal, pastel, crayon and technical data
38 x 165 cm / 106,6 x 165 cm
Berlin, Collection Jürgen Sawade

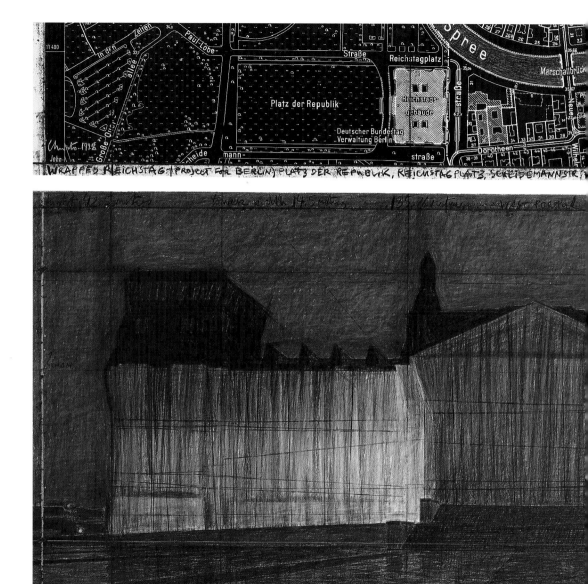

WRAPPED REICHSTAG (PROJECT FOR BERLIN) PLATZ DER REPUBLIK, REICHSTAGPLATZ, SCHEIDEMANNSTR.

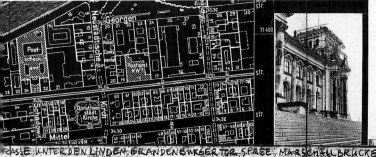

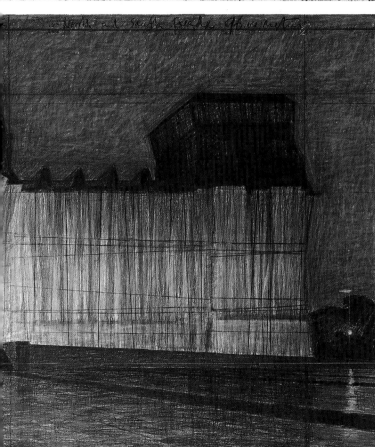

**Verhüllter Reichstag,
Projekt für Berlin
Wrapped Reichstag,
Project for Berlin**

Zeichnung, 1992, in zwei Teilen
Drawing, 1992, in two parts
Bleistift, Zeichenkohle, Pastell,
Fotografie von Wolfgang Volz,
Buntstift und Stadtplan
Pencil, charcoal, pastel, photograph
by Wolfgang Volz, crayon and map
38 x 244 cm / 106,6 x 244 cm
Berlin, Collection Klaus Groenke

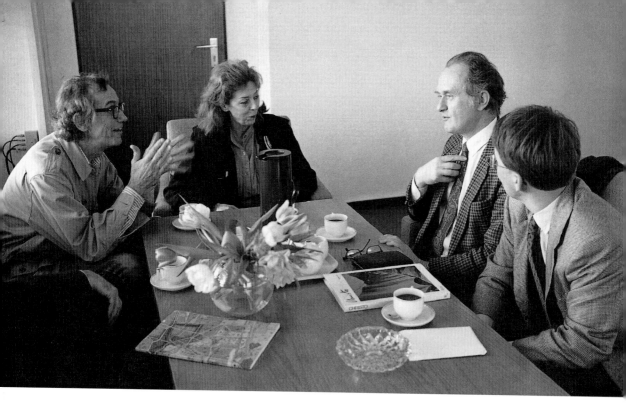

Viele Monate hindurch mußten die Christos in mühsamer Überzeugungsarbeit ihre Sache in Bonn vertreten. Mit insgesamt 352 Bundestagsabgeordneten führten sie persönliche Gespräche. Alle diese Gespräche wurden von Wolfgang und Sylvia Volz arrangiert, manchmal unterstützt von Michael S. Cullen. In dieser Zeit gab es Momente tiefster Enttäuschung, aber auch größter Freude und Befriedigung. Einen der schönsten Augen-blicke gab es am Ende eines Vortrags im Bonner Kunstmuseum, als einer der Anwesenden unter den Zuhörern öffentlich erklärte: »Ich bin aus reiner Neugier hierhergekommen und gehörte bisher zu den entschiedenen Gegnern des Projekts. Ihr Vortrag, Christo, hat mich eines Besseren belehrt, wie kann ich Ihnen helfen?« Dieser Zuhörer, der CDU-Abgeordnete **Heribert Scharrenbroich**, sollte zu einer Schlüsselfigur bei der Durchsetzung des Projekts werden. Zusammen mit seinem Fraktionskollegen **Claus-Peter Grotz** sitzt er hier **Christo** und **Jeanne-Claude** gegenüber. Mit ver-einten Kräften trugen sie maßgeblich dazu bei, daß die Abstimmung am 25. Februar 1994 zu einem Triumph wurde.

© Foto: Wolfgang Volz, 1993

The Christos spent many months lobbying in Bonn, talking personally to 352 MPs in all. This labour of persua-sion was orchestrated by Wolfgang and Sylvia Volz, some-times with the help of Michael S. Cullen. The Christos experienced their share of frustration – but also great sa-tisfaction. One of the most pleasurable moments came at the close of a lecture in the Kunstmuseum Bonn when a member of the audience declared: "I came to this lecture out of sheer curiosity, and was definitely opposed to the project. Now, Christo, your lecture has convinced me. What can I do to help?" The speaker was MP **Heribert Scharrenbroich** (CDU), seen here sitting opposite **Christo** and **Jeanne-Claude** with fellow MP **Claus-Peter Grotz** (CDU). They played a key role in obtaining permission for the Reichstag project, and their efforts were crowned with victory by the Bundestag vote on February 25, 1994.

© Photo: Wolfgang Volz, 1993

Der Abgeordnete **Peter Struck** (SPD)
hört sich aufmerksam alle Argumen-
te an, die für das Projekt sprechen,
um über sämtliche Details informiert
zu sein. Er setzte sich bei seinen
Fraktionskollegen energisch für das
Projekt ein.
© *Foto: Wolfgang Volz, 1993*

MP **Peter Struck** (SPD) listens attent-
ively to the arguments in favor of the
project, absorbing the full details.
Struck was a powerful force in
persuading other members of his
party to give their support.
© *Photo: Wolfgang Volz, 1993*

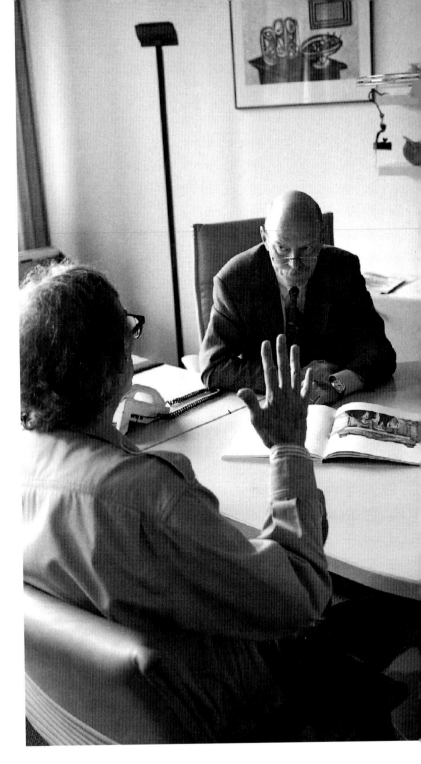

Bundestagspräsidentin **Rita Süssmuth** (sitzend) war die erste, der **Christo** und **Jeanne-Claude** (links) das aluminiumbedampfte Polypropylengewebe zeigten, das sie für den *Verhüllten Reichstag* ausgewählt hatten. Rechts: **Sabine Saphörster** und **Thomas Läufer**, Mitarbeiter von Frau Süssmuth.
© *Foto: Wolfgang Volz, 1993*

Bundestag President **Rita Süssmuth** (seated) was the first person to whom **Christo** and **Jeanne-Claude** (left) showed the aluminum-coated polypropylene fabric which they had chosen for the *Wrapped Reichstag*. **Sabine Saphörster** and **Thomas Läufer**, members of Süssmuth's staff, are on the right.
© *Photo: Wolfgang Volz, 1993*

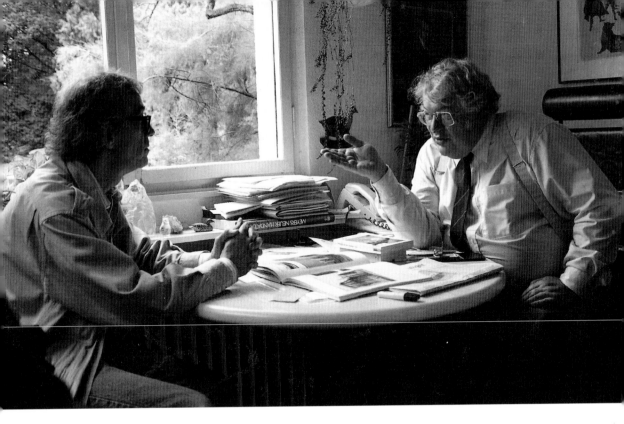

Der erfahrene FDP-Abgeordnete **Torsten Wolfgramm** war ein aktiver und wortreicher Förderer des Projekts und setzte alles daran, die Christos mit anderen Parlamentsmitgliedern bekannt zu machen – und seine Kollegen zu überzeugen, den Christos zuzuhören.
© *Foto: Wolfgang Volz, 1993*

Veteran MP **Torsten Wolfgramm** (FDP), an active and vocal supporter, made a point of introducing the Christos to other members of the German parliament – and persuading his colleagues to listen.
© *Photo: Wolfgang Volz, 1993*

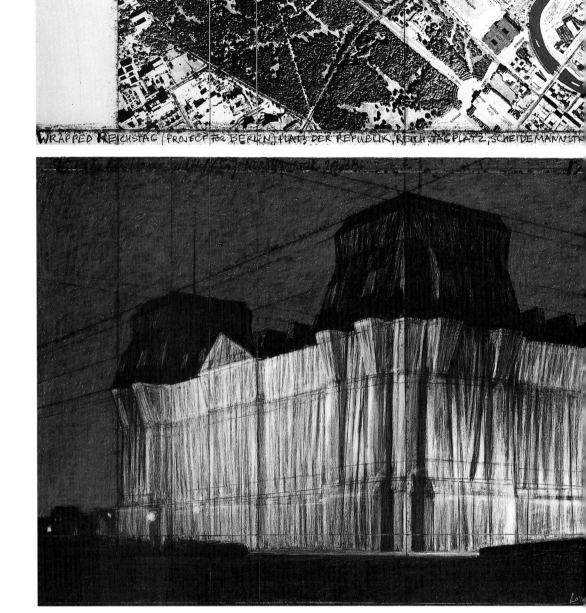

WRAPPED REICHSTAG (PROJECT FOR BERLIN) PLATZ DER REPUBLIK, REICHSTAGPLATZ, SCHEIDEMANNSTR.

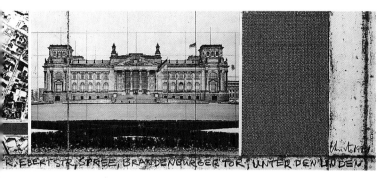

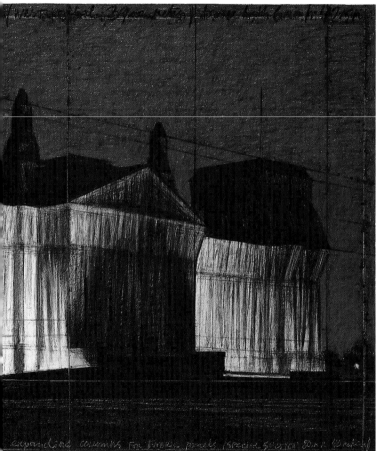

**Verhüllter Reichstag,
Projekt für Berlin
Wrapped Reichstag,
Project for Berlin**

Zeichnung, 1994, in zwei Teilen
Drawing, 1994, in two parts
Bleistift, Zeichenkohle, Pastell,
Buntstift, Fotografie von Wolfgang
Volz, Stoffmuster und Luftaufnahme
Pencil, charcoal, pastel, crayon,
photograph by Wolfgang Volz, fabric
sample and aerial photograph
38 x 244 cm / 106,6 x 244 cm
*New York, Collection Jeanne-
Claude Christo*

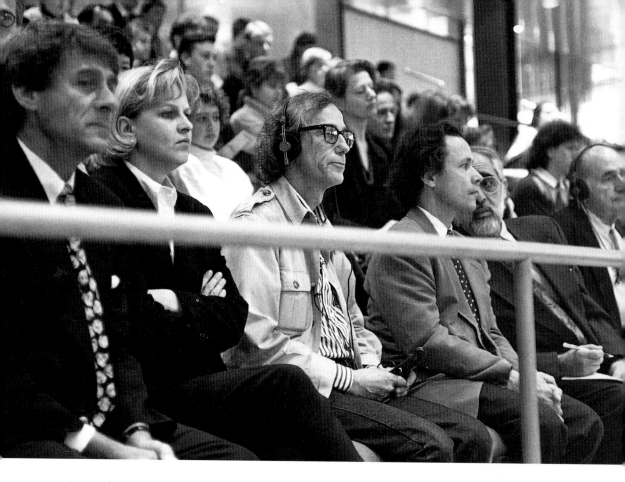

Am 25. Februar 1994 im Deutschen Bundestag in Bonn:
Auf der Besuchergalerie wird mit Spannung das
Abstimmungsergebnis erwartet. Von links: **Roland
Specker**, Projektleiter, **Sylvia Volz, Christo**, der über
Kopfhörer dem Simultandolmetscher zuhört, **Wolfgang
Volz**, Projektleiter, **Michael S. Cullen**, Projekthistoriker,
und **Thomas Golden**, der das Projekt *The Umbrellas,
Japan–USA, 1984–1991* auf der kalifornischen Seite
geleitet hatte. Es war das erste Mal in der Geschichte
überhaupt, daß in einem Parlament über ein Kunstwerk
debattiert und abgestimmt wurde.
Foto: Aleks Perkovic
© *Christo/Volz, 1994*

On February 25, 1994, in the Bundestag visitors' gallery
in Bonn, the team waited anxiously for the result of the
parliamentary vote. From left: **Roland Specker**, project
director; **Sylvia Volz; Christo**, listening to a simultan-
eous translation through earphones; **Wolfgang Volz**,
project director; **Michael S. Cullen**, project historian;
and **Thomas Golden**, who had been project director
of the California side of *The Umbrellas, Japan–USA,
1984–1991*. It was the first time that any parliament
had debated and voted on the future existence of a
work of art.
Photo: Aleks Perkovic
© *Christo/Volz, 1994*

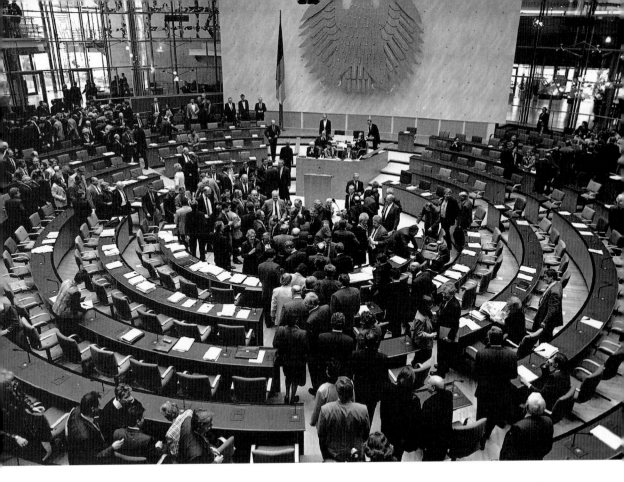

Das Plenum des Deutschen Bundestags debattierte am 25. Februar 1994 in seiner 211. Sitzung über eine Stunde lang das Projekt *Verhüllter Reichstag*, bevor die Stimmen abgegeben wurden: 292 Stimmen für das Projekt, 223 Gegenstimmen, 9 Enthaltungen, 1 ungültige Stimme. Die Sitzungsbeteiligung – 525 Abgeordnete waren anwesend – wurde in den letzten zehn Jahren nur selten übertroffen.
Foto: Aleks Perkovic
© Christo/Volz, 1994

In its 211th full plenary session on February 25, 1994, the Bundestag debated the *Wrapped Reichstag* project for over an hour before the votes were cast: 292 in favor, 223 against, with 9 abstentions and 1 invalid vote. The high attendance (525 members) had been exceeded on only a very few occasions in the previous decade.
Photo: Aleks Perkovic
© Christo/Volz, 1994

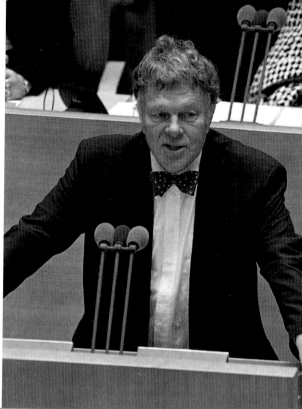

Der Abgeordnete **Burkhard Hirsch** (FDP) hält in der Parlamentsdebatte am 25. Februar 1994 eine Rede gegen das Projekt *Verhüllter Reichstag*.

MP **Burkhard Hirsch** (FDP) speaking against the *Wrapped Reichstag* project at the Bundestag session on February 25, 1994.
Photo: Aleks Perkovic
© *Christo/Volz 1994*

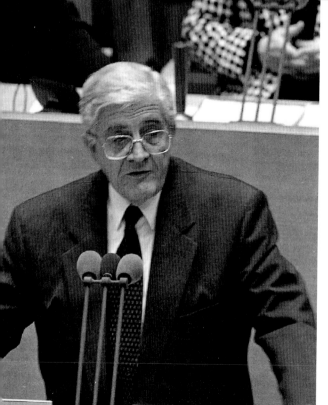

Während der Plenarsitzung im Deutschen Bundestag spricht sich der Abgeordnete **Peter Conradi** (SPD), der die Christos tatkräftig unterstützte, in seiner Rede für das Kunstwerk *Verhüllter Reichstag* aus.
Für Christo und Jeanne-Claude war es eine große Befriedigung, daß ihnen das gelungen war, was ihnen ihr Freund Willy Brandt vor fast zwanzig Jahren nahegelegt hatte: Freunde in allen politischen Parteien zu finden, nicht nur in einer einzigen.

MP **Peter Conradi** (SPD), an active supporter, speaking in favor of the *Wrapped Reichstag* project at the Bundestag plenary session. For Christo and Jeanne-Claude, a deep source of satisfaction was their success in achieving what their friend Willy Brandt had suggested almost twenty years earlier: finding friends and supporters in
all the political parties rather than in one only.
Photo: Aleks Perkovic
© *Christo/Volz, 1994*

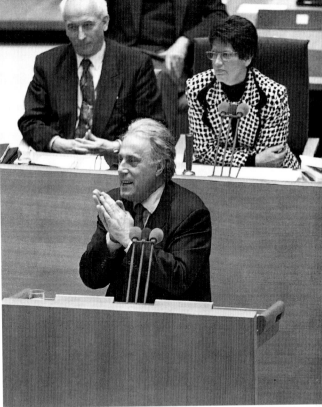

Die Hauptrede gegen das Projekt wurde vom Fraktionsvorsitzenden der CDU/CSU, **Wolfgang Schäuble**, gehalten. Während seiner 18minütigen Rede versuchte Wolfgang Schäuble, seine Partei gegen den *Verhüllten Reichstag* einzuschwören.

The principal speech against the project, lasting 18 minutes, was delivered by MP **Wolfgang Schäuble**, leader of the parliamentary CDU/CSU, who tried to rally his party against the *Wrapped Reichstag*.
Photo: Aleks Perkovic
© *Christo/Volz, 1994*

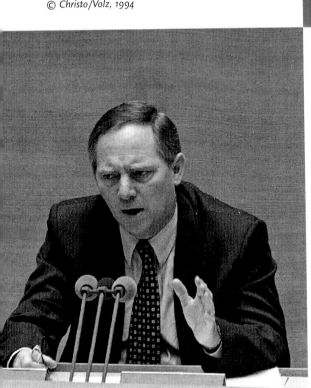

▲

Der Abgeordnete **Freimut Duve** (SPD), ein glühender Förderer des Projekts, hielt die Abschlußrede in der Plenarsitzung des Deutschen Bundestags am 25. Februar 1994. Hinter ihm, links, der Abgeordnete **Hermann Pohler** (CDU), rechts Bundestagspräsidentin **Rita Süssmuth** (ebenfalls CDU).
Am Vorabend der Plenarsitzung hatte die Bundestagspräsidentin noch einen Stoßseufzer von sich gegeben: »Mein Gott, was soll ich den Christos nur sagen, wenn wir die Abstimmung morgen verlieren?«

The closing speech at the plenary session of the Bundestag on February 25, 1994, was given by ardent supporter MP **Freimut Duve** (SPD). Behind him, on the left, are MP **Hermann Pohler** (CDU), and on the right Bundestag President **Rita Süssmuth** (also CDU). On the eve of the critical session, Süssmuth was heard to say, "My God, what shall I tell the Christos if we lose the vote tomorrow?"
Photo: Aleks Perkovic
© *Christo/Volz, 1994*

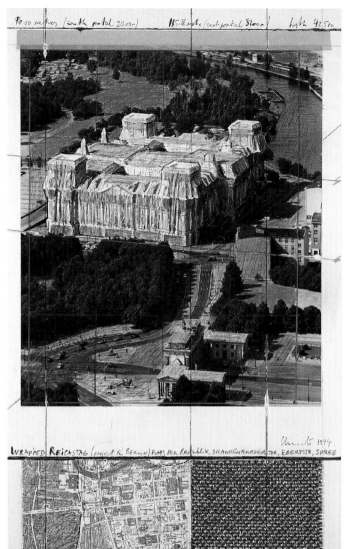

**Verhüllter Reichstag,
Projekt für Berlin
Wrapped Reichstag,
Project for Berlin**

Collage, 1994
Bleistift, Emailfarbe, Fotografie von
Wolfgang Volz, Buntstift, Zeichen-
kohle, Stoffmuster, Stadtplan und
Klebeband
Pencil, enamel paint, photograph by
Wolfgang Volz, crayon, charcoal,
fabric sample, map and tape
56 x 35,5 cm
*New York, Collection Jeanne-
Claude Christo*

▶ **Verhüllter Reichstag,
Projekt für Berlin
Wrapped Reichstag,
Project for Berlin**

Zeichnung, 1994, in zwei Teilen
Drawing, 1994, in two parts
Bleistift, Zeichenkohle, Pastell, Bunt-
stift, Stoffmuster, Luftaufnahme und
technische Daten
Pencil, charcoal, pastel, crayon, fabric
sample, aerial photograph and
technical data
165 x 38 cm / 165 x 106,6 cm
Künzelsau, Museum Würth

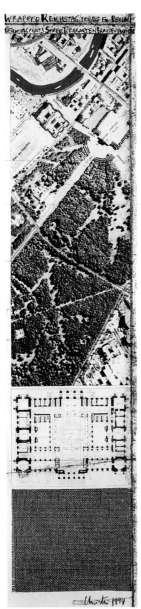

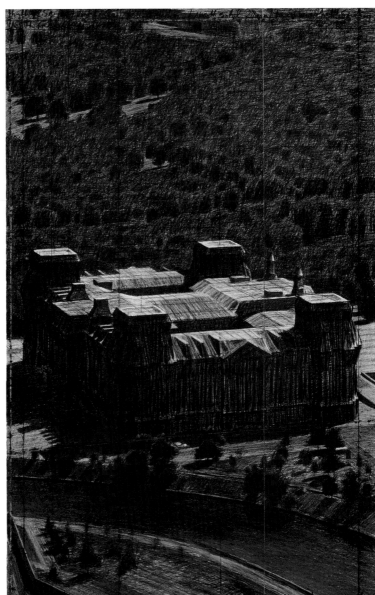

57

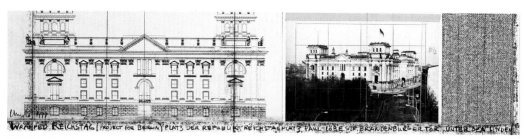

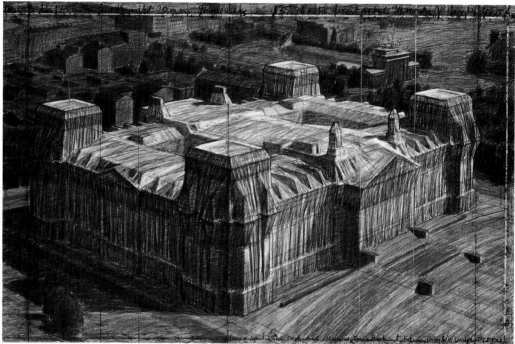

Verhüllter Reichstag, Projekt für Berlin
Wrapped Reichstag, Project for Berlin

Zeichnung, 1994, in zwei Teilen
Drawing, 1994, in two parts
Bleistift, Zeichenkohle, Pastell, Buntstift, Stoffmuster,
Fotografie von Wolfgang Volz und technische Daten
Pencil, charcoal, pastel, crayon, fabric sample,
photograph by Wolfgang Volz and technical data
38 x 165 cm / 106,6 x 165 cm
London, Collection Arne Larsson

▶ **Verhüllter Reichstag, Projekt für Berlin**
Wrapped Reichstag, Project for Berlin

Zeichnung, 1995, in zwei Teilen
Drawing, 1995, in two parts
Bleistift, Pastell, Zeichenkohle, Buntstift, Luftaufnahme
und Stoffmuster
Pencil, pastel, charcoal, crayon, aerial photograph and
fabric sample
165 x 106,6 cm / 165 x 38 cm
New York, Collection Jeanne-Claude Christo

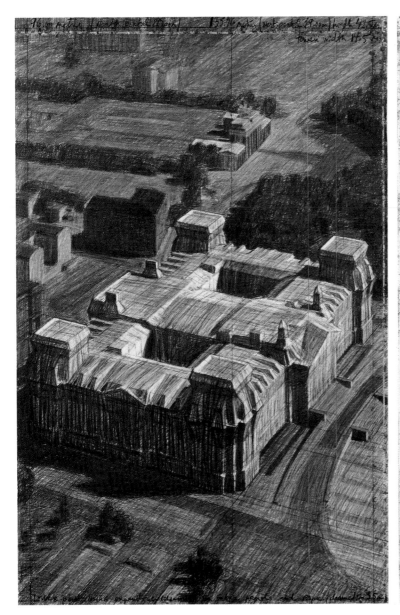

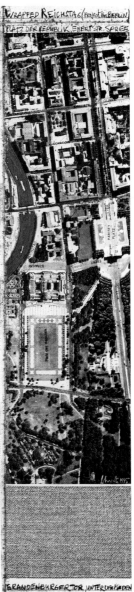

WRAPPED REICHSTAG (PROJECT FOR BERLIN) PLATS DER REPUBLIK, SCHEIDEMANNSTR. SPREE, BRANDENBURGER TOR, EBERT STR.

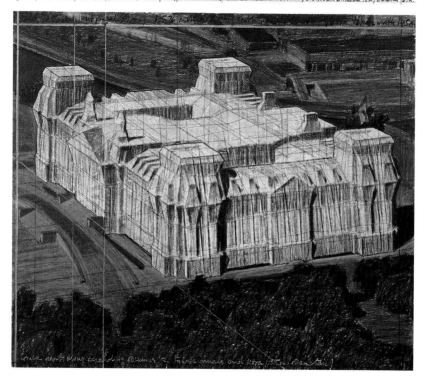

Verhüllter Reichstag, Projekt für Berlin
Wrapped Reichstag, Project for Berlin

Collage, 1995, in zwei Teilen
Collage, 1995, in two parts
Bleistift, Stoff, Bindfaden, Zeichenkohle, Buntstift, technische Daten und Stoffmuster
Pencil, fabric, twine, charcoal, crayon, technical data and fabric sample
30,5 x 77,5 cm / 66,7 x 77,5 cm
New York, Collection Jeanne-Claude Christo

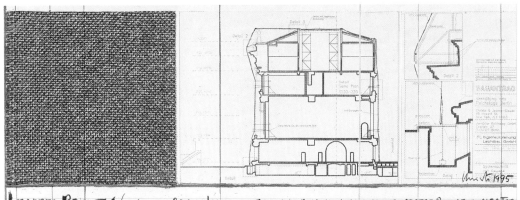

WRAPPED REICHSTAG (PROJECT FOR BERLIN) PLATZ DER REPUBLIK REICHSTAGPLATZ, SPREE, EBERTSTR BRANDENBURGER TOR

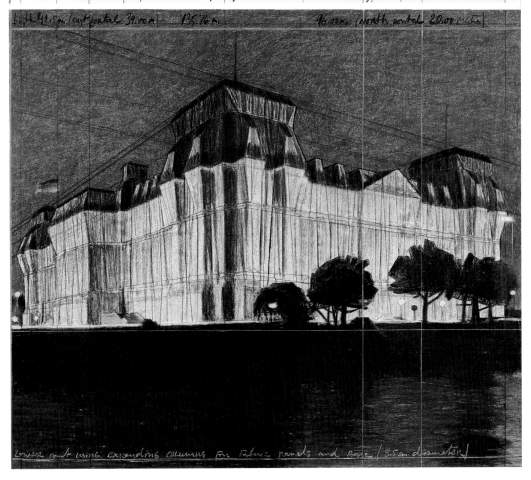

Lower part using expanding columns for fabric panels and rope (3.5 cm diameter)

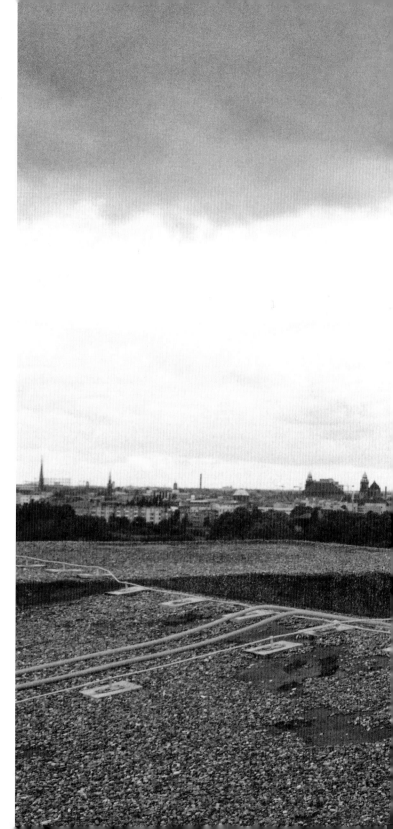

Im Oktober 1993 baten Wolfgang und Sylvia Volz **Christo** und **Jeanne-Claude**, noch einmal auf das Dach des Reichstagsgebäudes zu steigen, um mit Blick auf die für Juni 1995 geplante Entfaltung des Gewebes die Beschaffenheit der unebenen Oberfläche des Daches in Augenschein zu nehmen.

Im Februar 1976 hatte Christo zum ersten Mal auf diesem Dach gestanden, und damals war es Michael S. Cullen nur unter großen Mühen gelungen, die Genehmigung dafür zu erhalten.

© *Foto: Wolfgang Volz, 1993*

In October 1993, Wolfgang and Sylvia Volz asked **Christo** and **Jeanne-Claude** to go up to the roof of the Reichstag once more, to examine the uneven surface with the unfurling of the fabric in mind. The first time Christo had been on the roof was in February 1976, when it had cost Michael S. Cullen great efforts to obtain permission.

© *Photo: Wolfgang Volz, 1993*

◄ **Verhüllter Reichstag,**
Projekt für Berlin
Wrapped Reichstag,
Project for Berlin

Collage, 1995, in zwei Teilen
Collage, 1995, in two parts
Bleistift, Stoff, Bindfaden, Zeichenkohle, Buntstift, technische Daten und Stoffmuster
Pencil, fabric, twine, charcoal, crayon, technical data and fabric sample
30,5 x 77,5 cm / 66,7 x 77,5 cm
New York, Collection Jeanne-

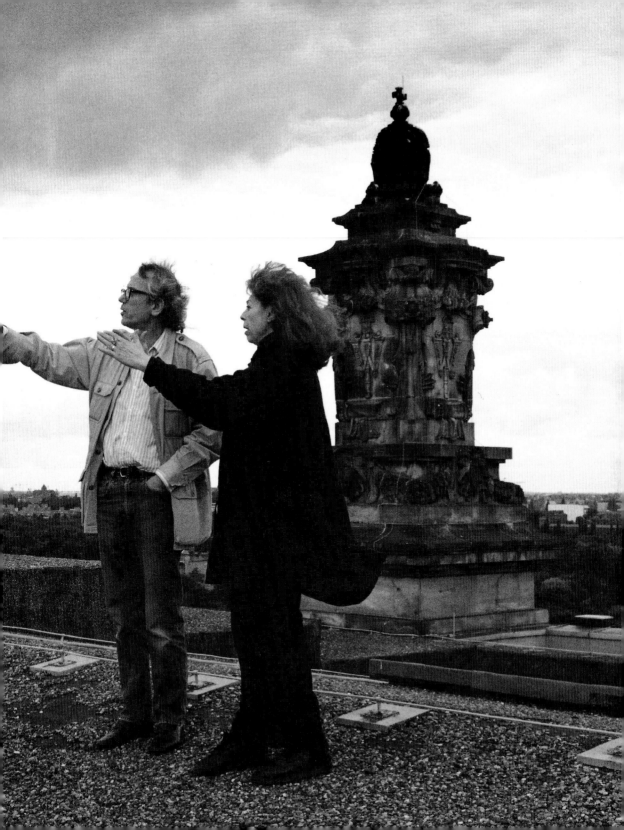

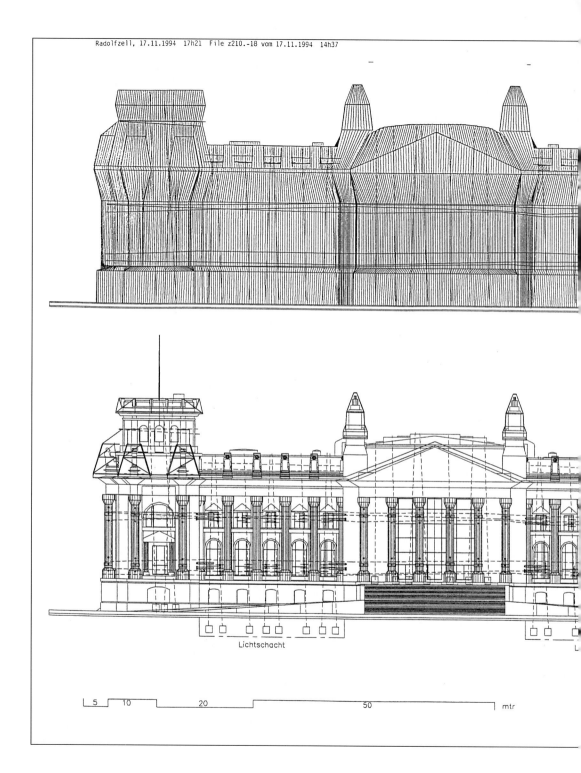

Lichtschacht

5 10 20 50 mtr

Ansicht West, Unterbau

Die 100.000 m² Gewebe werden durch speziell konstruierte Halterungen auf der Innenseite der Fenster festgehalten. Blaue Seile werden an ihren Kreuzungspunkten durch das Gewebe mit diesen Befestigungspunkten verbunden.

Elevation, west front

The 100,000 m² of fabric will be secured to the building by means of specially constructed fixtures mounted inside the windows. Blue ropes will be anchored to these ties at their crossover points.

—⊹— Säulenmanschette

□ Gewicht

—≢— Haltesystem Fenster

▭ Haltesystem 20G

===== Verhüllungsseile

Zeichnung basiert auf einer digitalen
Reproduktion, Masze sind ungenau !!

c			
b			
a	29.12.	way	
Index	Datum	Name	Änderung
Block:	—	File: tre\Ansi_4s	Ersatz für:

BAUANTRAG

Projekt:

Verhüllung des Reichstags Berlin

Entwurf:

Christo & Jeanne-Claude
48 Howard St.
New York, N.Y.10013

Bauherr:

Verhüllter Reichstag GmbH
Ebertstr. 27
D-10117 Berlin

Ausführungs- und Tragwerksplanung:

**IPL Ingenieurplanung
Leichtbau GmbH**

Kapellenweg 2b, D - 78315 Radolfzell
Telefon (07732) 7077, Fax 7070

Unterschriften:

(Bauherr) (Architekt)

Inhalt: Ansicht West
 Unterbau

Maßstab:	1:250	(A3 500)	DIN A1
gez.: IPL/tre	Datum: 28.10		Index
Plan Nr.:	3120-210		c

westansicht

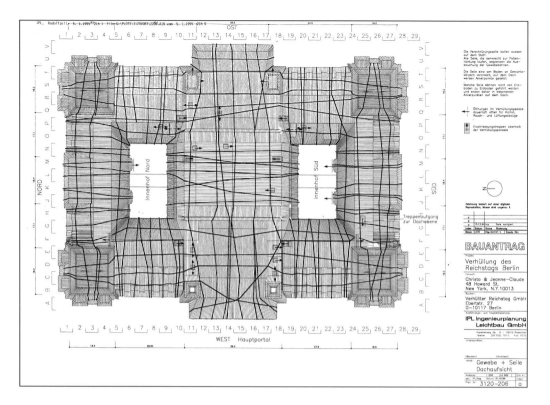

Dachaufsicht

Auch das gesamte Dach und die beiden Innenhöfe werden verhüllt. Im Dachbereich wird das Gewebe durch die blauen Seile festgehalten, die an insgesamt 270 Halterungen am Dach befestigt sind.

Roof perspective of the wrapping

The entire roof and both inner courtyards will be wrapped. The rooftop wrapping will be secured by the blue ropes which in turn will be attached to 270 anchors on the roof.

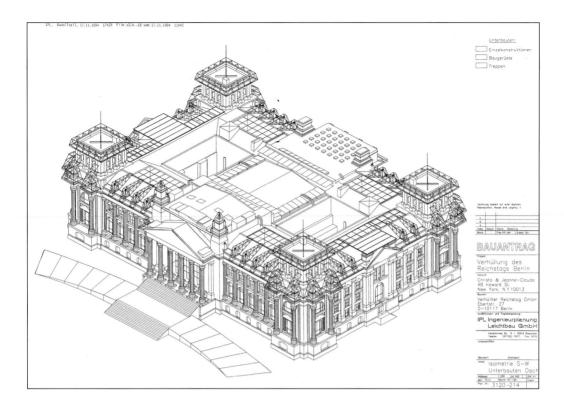

Unterbauten:
☐ Einzelkonstruktionen
☐ Baugerüste
☐ Treppen

BAUANTRAG

Project:
Verhüllung des
Reichstags Berlin

Entwurf
Christo & Jeanne-Claude
48 Howard St.
New York, N.Y. 10013

Bauherr
Verhüllter Reichstag GmbH
Ebertstr. 27
D-10117 Berlin

Ausführungs- und Trageabstimmung
IPL Ingenieurplanung
Leichtbau GmbH

Inhalt
Isometrie S-W
Unterbauten Dach

Plan-Nr.: 3120-214

Isometrie der Unterbauten

Um das Gebäude für die Verhüllung vorzubereiten, ist es
notwendig, die vielen Ornamente des Reichstags mit
Stahlkäfigen zu überbauen. Nach Plänen der Firma IPL
werden von der Firma Stahlbau Zwickau insgesamt
24 Käfige für die Sandsteinvasen sowie 16 Käfige für
die Statuen an den Türmen und vier Turmkränzen ver-
schweißt und an dem Gebäude angebracht.

Isometric elevation of the Reichstag building

Preparation for the Reichstag wrapping is complex. One
essential step involves encasing the ornamental figures
on the building with special steel cages. Designed by IPL
and constructed by Stahlbau Zwickau, these cages will
protect the 24 sandstone vases and the 16 statues at the
roofline and the four tower coronets.

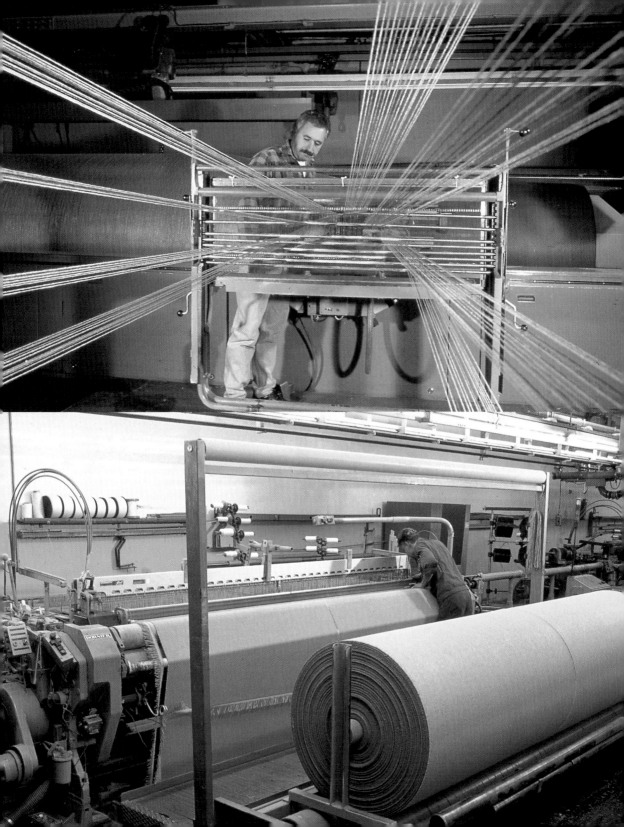

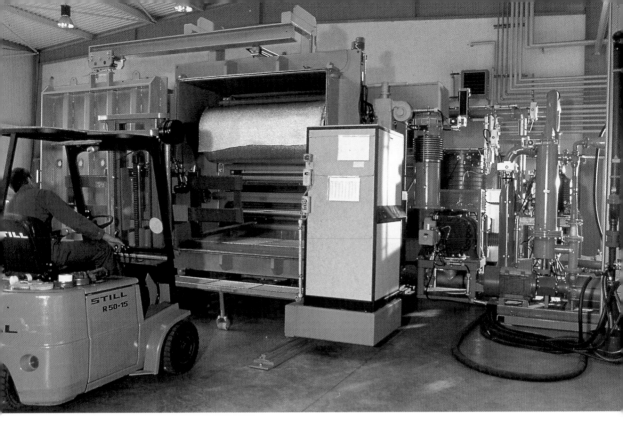

100.000 m² Gewebe für die Reichstagsverhüllung wurden von der Firma Schilgen in Emsdetten nach den Plänen von IPL hergestellt. Bei der Firma Rowo-Coating in Herbolzheim wurde das Gewebe mit einer Aluminiumschicht bedampft.
© Foto: Wolfgang Volz, 1995

According to the engineering patterns by IPL the 100,000 m² of fabric for the wrapping of the Reichstag were woven by the Schilgen company at Emsdetten. Then the fabric was aluminum-coated by Rowo-Coating at Herbolzheim.
© Photo: Wolfgang Volz, 1995

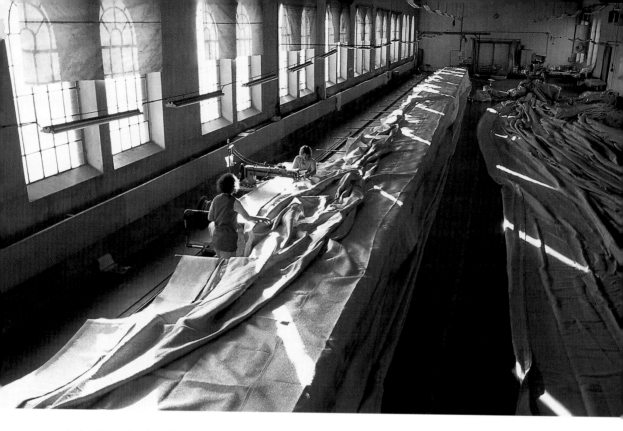

In drei Nähereien, bei Zeltaplan in Taucha bei Leipzig, bei Spreewald Planen in Vetschau bei Cottbus und bei Canobbio in Serravalle Scrivia bei Genua wurden die 70 Paneele zusammengenäht. Diese Näharbeiten dauerten von Januar bis Ende Mai 1995.
© Foto: Wolfgang Volz, 1995

The 70 panels were sewn together by three companies – Zeltaplan, at Taucha near Leipzig, and Spreewald Planen, at Vetschau near Cottbus, both in Germany, and Canobbio, at Serravalle Scrivia near Genoa, in Italy. The sewing took from January to late May 1995.
© Photo: Wolfgang Volz, 1995

In einem Lager in der Nähe von Berlin wurden die
70 Stoffpaneele von Mitarbeitern des Montageteams
zu großen Rollen zusammengelegt. Am 16. Juni 1995
wurden die gefalteten und gerollten Paneele zum
Reichstag transportiert.
© Foto: Wolfgang Volz, 1995

The 70 fabric panels were folded and rolled up
in a warehouse near Berlin by members
of the installation team. On June 16, 1995
the folded and rolled panels were transported
to the Reichstag.
© Photo: Wolfgang Volz, 1995

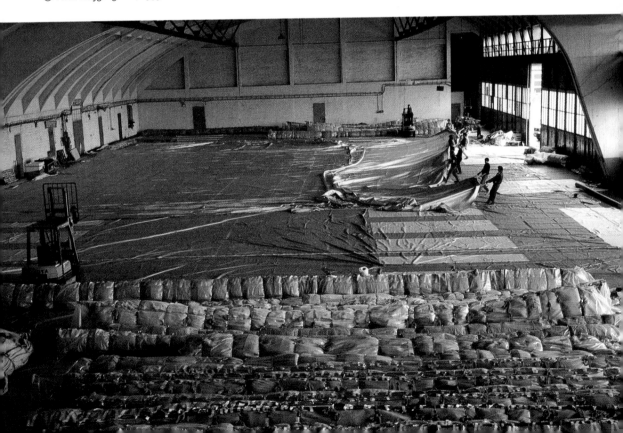

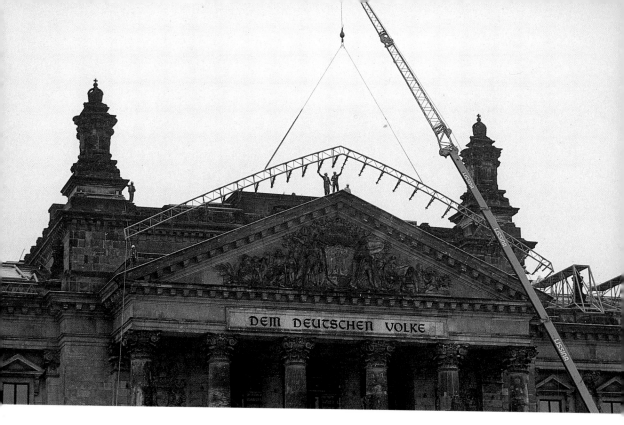

Vom 27. April bis 31. Mai 1995 wurden auf dem Reichstag die 24 Gaubenkäfige für die Vasen über den Fassaden, die 16 Käfige für die Statuen an den vier Türmen und die vier Turmkronen installiert. Diese von Stahlbau Zwickau speziell für diesen Zweck angefertigten Stahlrohrkonstruktionen erlaubten es dem in Falten gelegten Gewebe wie ein Wasserfall vom Dach zu Boden zu fließen. So wurden die Bestandteile und Proportionen des Gebäudes hervorgehoben.
© Fotos: Wolfgang Volz, 1995

The steel structures were installed on the Reichstag between April 27 and May 31, 1995: twenty-four cages for the vases atop the façades, sixteen cages for the statues on the four towers and four tower coronets. These steel structures, custom-made by Stahlbau Zwickau, allowed the folds of fabric to cascade from the roof to the ground, highlighting the features and proportions of the building.
© Photos: Wolfgang Volz, 1995

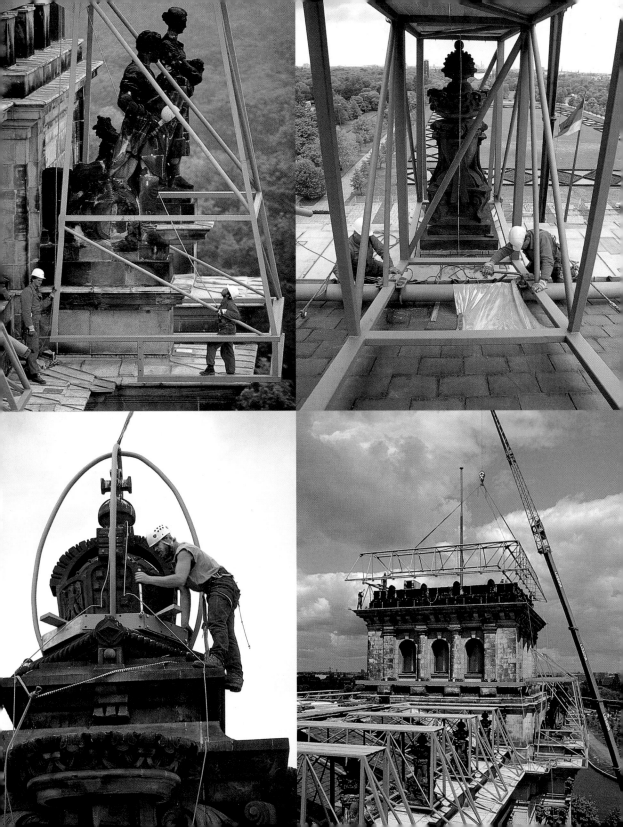

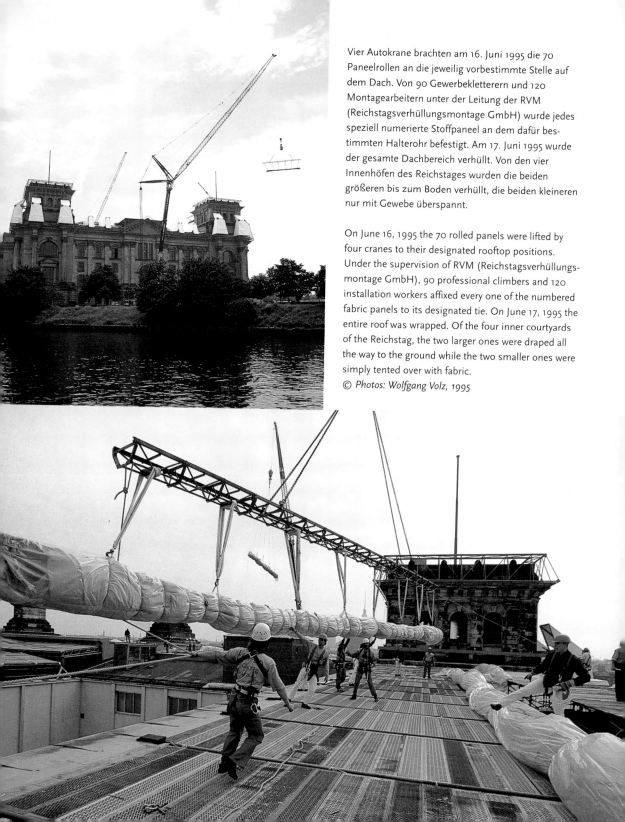

Vier Autokrane brachten am 16. Juni 1995 die 70 Paneelrollen an die jeweilig vorbestimmte Stelle auf dem Dach. Von 90 Gewerbekletterern und 120 Montagearbeitern unter der Leitung der RVM (Reichstagsverhüllungsmontage GmbH) wurde jedes speziell numerierte Stoffpaneel an dem dafür bestimmten Halterohr befestigt. Am 17. Juni 1995 wurde der gesamte Dachbereich verhüllt. Von den vier Innenhöfen des Reichstages wurden die beiden größeren bis zum Boden verhüllt, die beiden kleineren nur mit Gewebe überspannt.

On June 16, 1995 the 70 rolled panels were lifted by four cranes to their designated rooftop positions. Under the supervision of RVM (Reichstagsverhüllungsmontage GmbH), 90 professional climbers and 120 installation workers affixed every one of the numbered fabric panels to its designated tie. On June 17, 1995 the entire roof was wrapped. Of the four inner courtyards of the Reichstag, the two larger ones were draped all the way to the ground while the two smaller ones were simply tented over with fabric.

© *Photos: Wolfgang Volz, 1995*

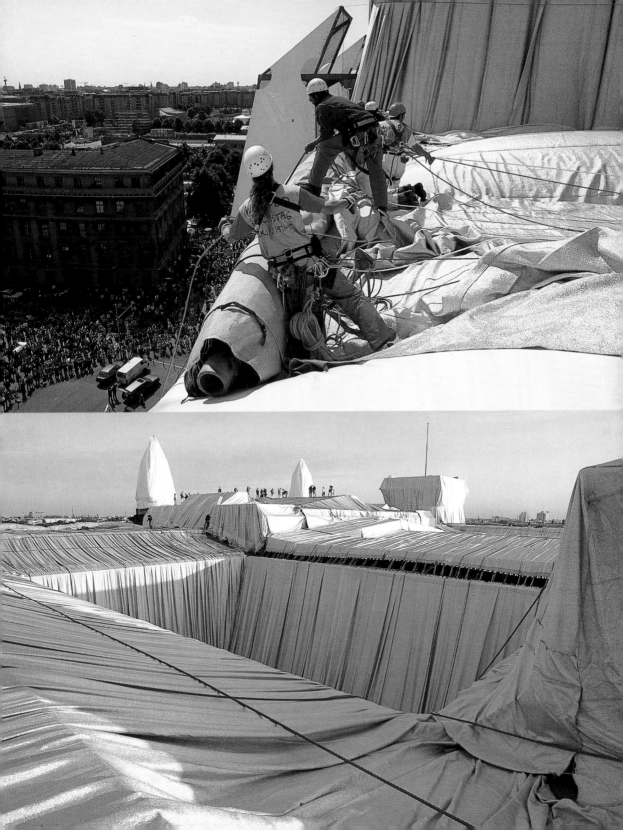

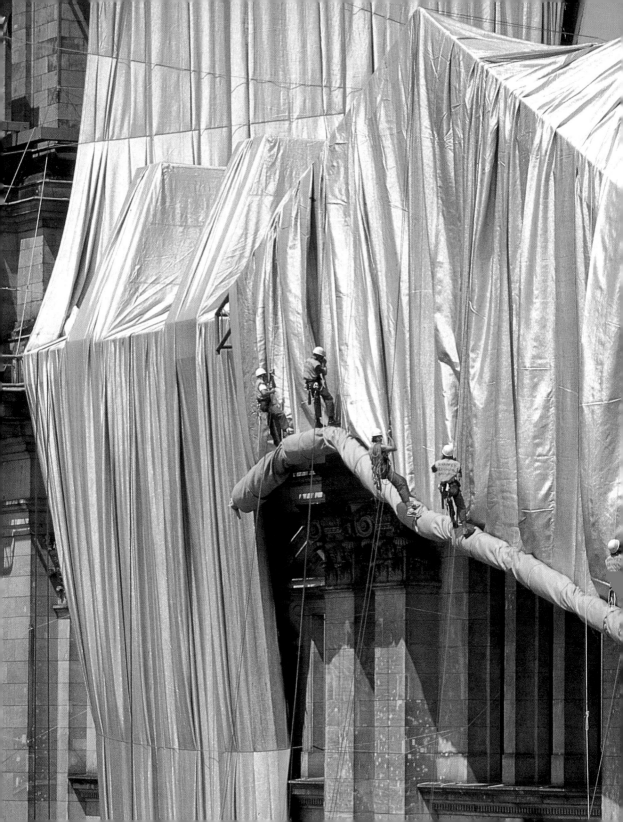

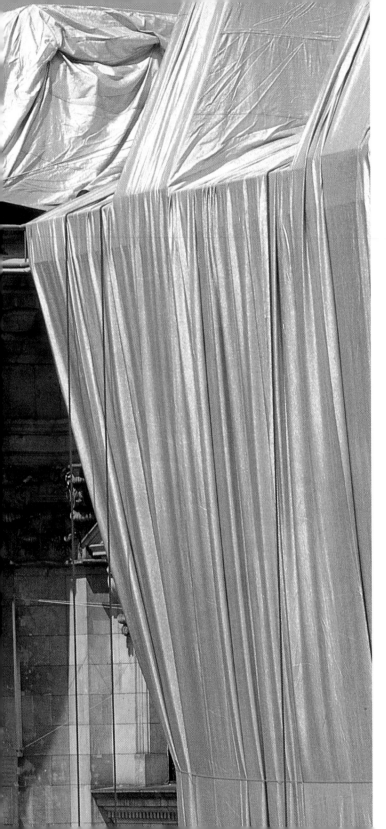

Am 18. Juni 1995 um 5 Uhr morgens wurde damit begonnen, die ersten Paneele gleichzeitig an allen vier Fassaden herabzulassen. Bei diesem Vorgang erleichterten speziell dafür hergestellte aufblasbare Montagekissen zwischen den Käfigen das Abrollen. Jedes Paneel wurde zur Sicherheit in der obersten Seilebene mit einem provisorischen Seil zwischengesichert, um so Gefahr durch Windeinwirkung auszuschalten. Die Paneele wurden von den Gewerbekletterern mit eingenähten Gurten verbunden. Diese Verbindung überdeckte man schließlich mit einem überlappenden Streifen Gewebe, der danach fest-geklammert wurde.
© Foto: Wolfgang Volz, 1995

On June 18, 1995 at 5 a.m. the unfurling of the fabric began simultaneously on the four façades. Custom-made cushions placed between the cages supported the rolls of fabric, keeping them in a horizontal position and facilitating the unrolling. For safety reasons, every panel was temporarily roped tight in case of sudden wind. The panels were connected by the climbers with sewn-in belts. This connection was then concealed by an overlapping strip of fabric which was clamped on.
© Photo: Wolfgang Volz, 1995

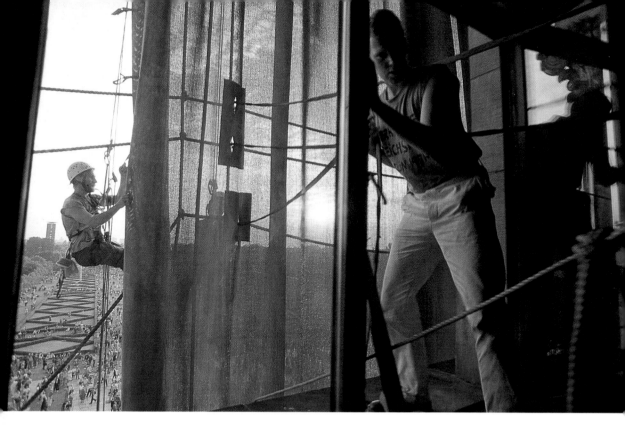

Immer, wenn ein Fassadenabschnitt mit Gewebe bedeckt war, wurde von den Gewerbekletterern das blaue Seilnetz montiert. Die vertikalen Seile wurden von oben heruntergelassen; daraufhin wurden die horizontalen Seile einzeln hochgezogen und an den Schnittpunkten mit den vertikalen verbunden. An den meisten Knotenpunkten wurde dann ein Rückhalteseil durch das Gewebe geführt und mit den Haltepunkten innen im Gebäude verbunden.
© Fotos: Wolfgang Volz, 1995

As soon as a section of the façade had been covered with fabric, the climbers affixed the grid of blue ropes. The vertical ropes were lowered from the roof; then the horizontal ropes were raised one by one and connected to the vertical ropes at the crossing points. Restraining ropes were guided through special slits in the fabric at most of these connections and secured to the anchoring system inside the building.
© Photos: Wolfgang Volz, 1995

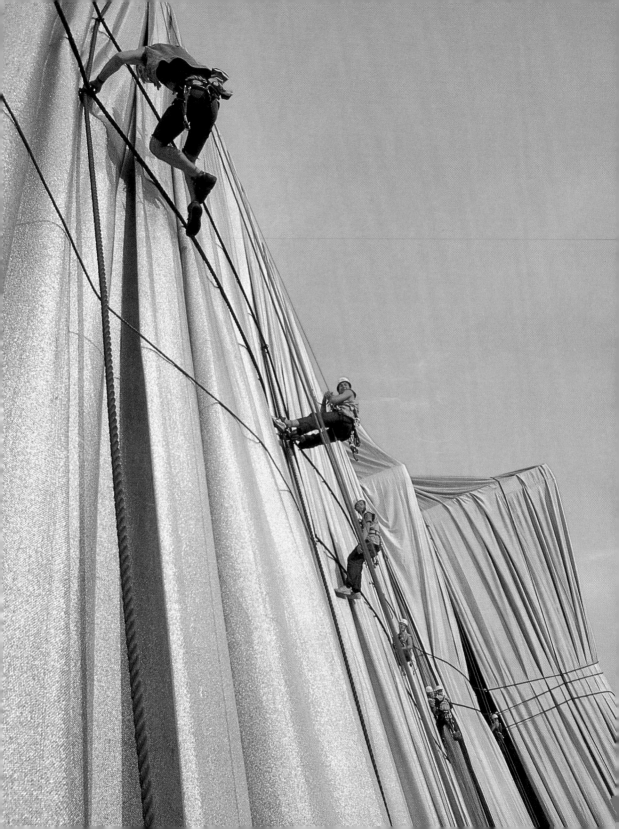

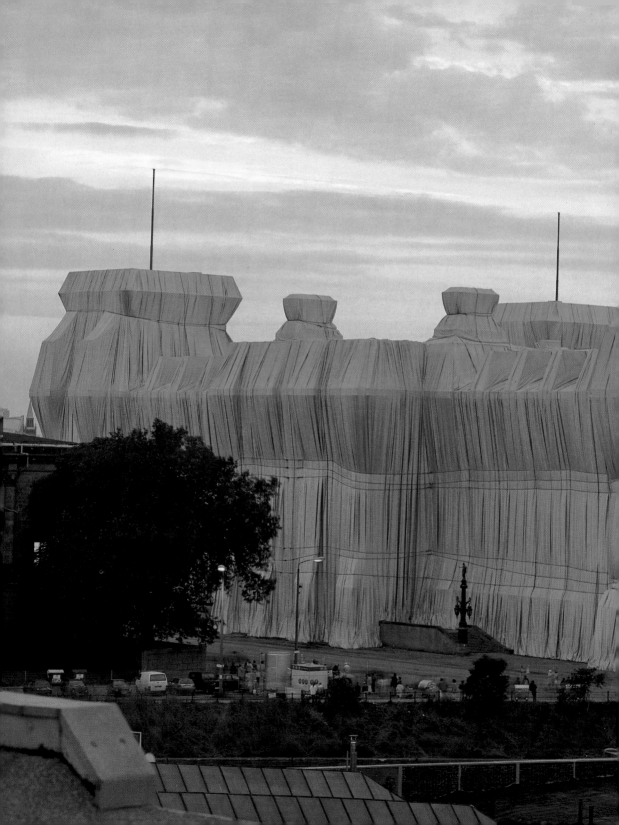

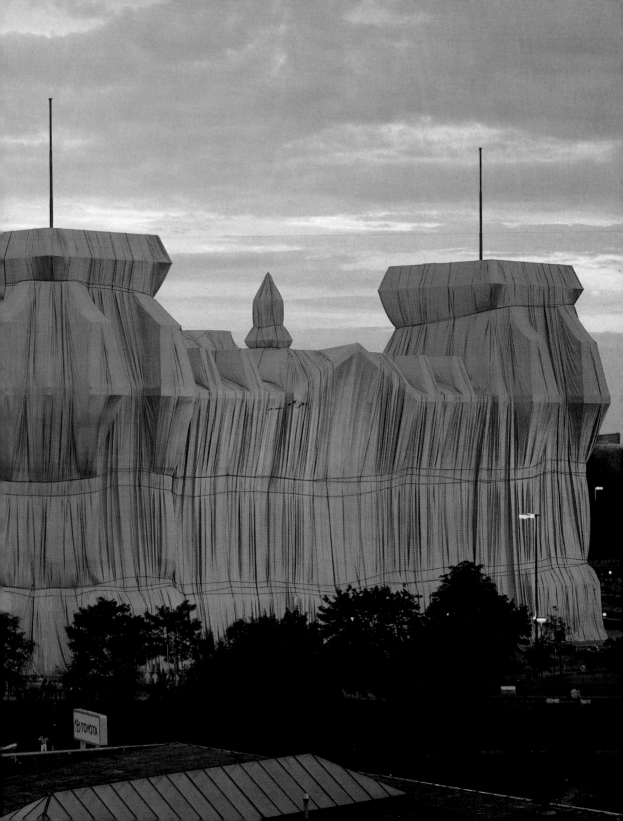

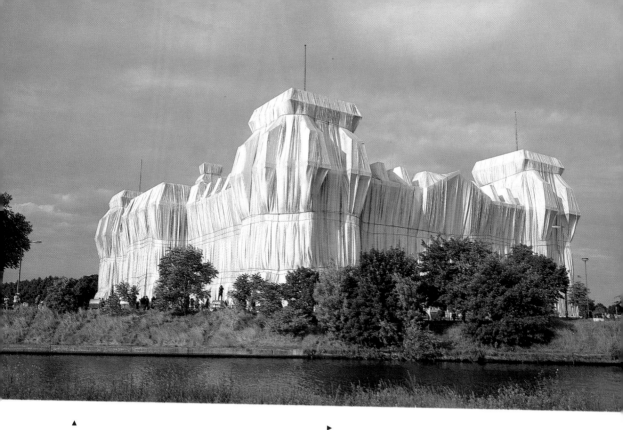

▲
Verhüllter Reichstag, Berlin, 1971–1995
Wrapped Reichstag, Berlin, 1971–1995

Ost- und Nordfassade
East and north façades
© *Photo: Wolfgang Volz, 1995*

▶
Verhüllter Reichstag, Berlin, 1971–1995
Wrapped Reichstag, Berlin, 1971–1995

Luftaufnahme mit dem Brandenburger Tor im
Vordergrund, Süd- und Ostfassade
Aerial view with the Brandenburg gate in the
foreground, south and east façades
© *Photo: Wolfgang Volz, 1995*

◀
Verhüllter Reichstag, Berlin, 1971–1995
Wrapped Reichstag, Berlin, 1971–1995

Ost- und Nordfassade
East and north façades
© *Photo: Volz/Perkovic, 1995*

▶▶
Verhüllter Reichstag, Berlin, 1971–1995
Wrapped Reichstag, Berlin, 1971–1995

mit der Quadriga im Vordergrund
with the Quadriga in the foreground
© *Photo: Wolfgang Volz, 1995*

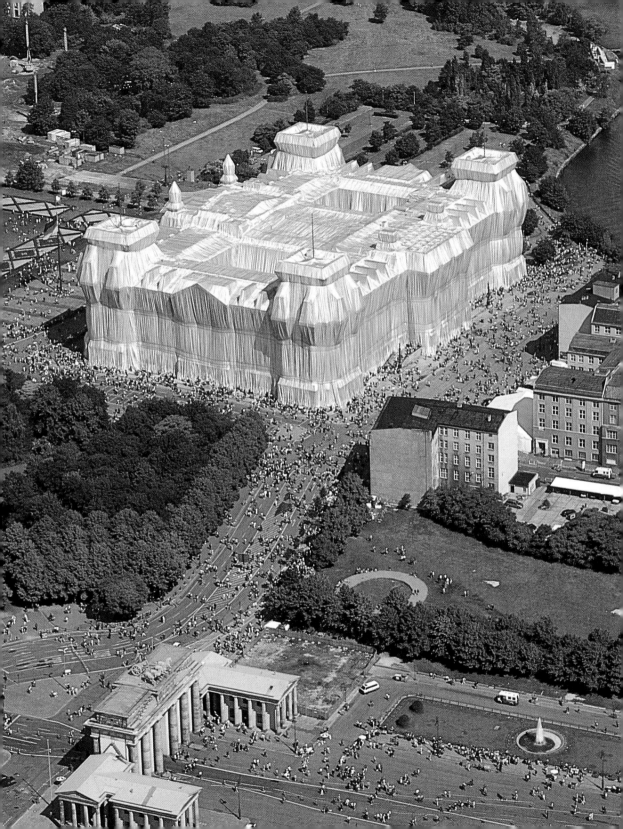

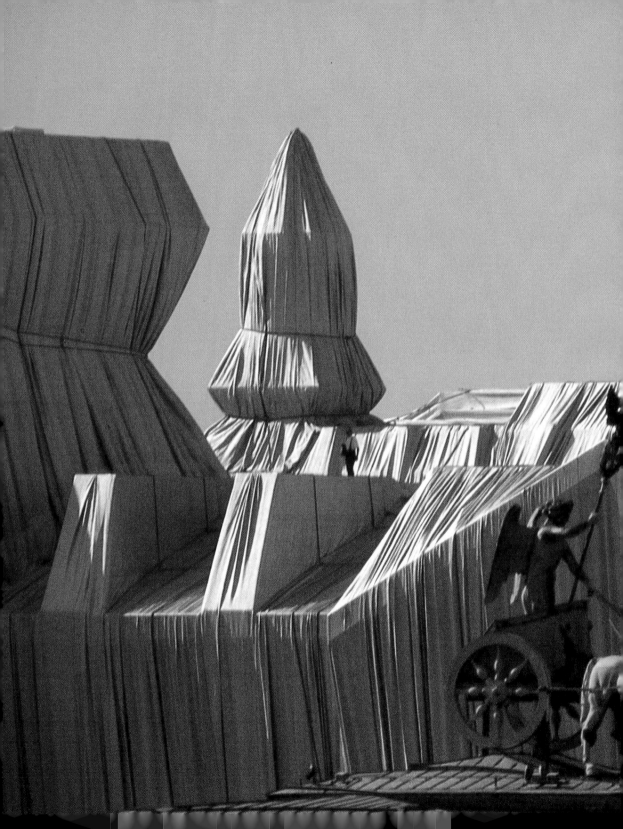

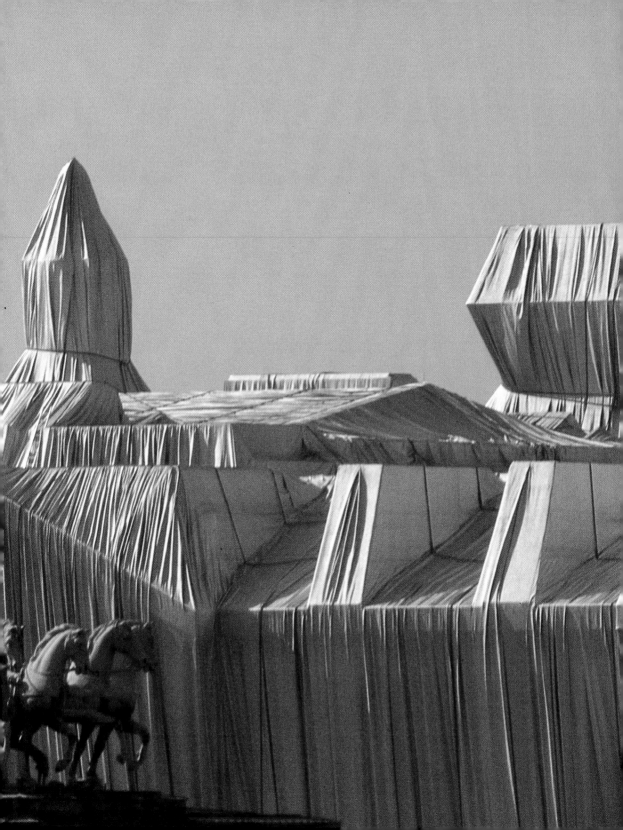

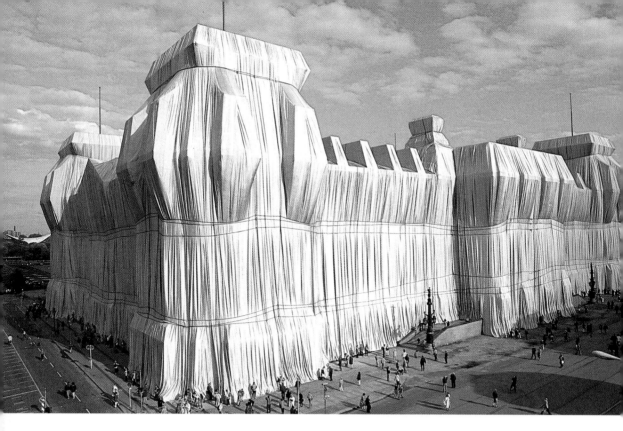

▲

Verhüllter Reichstag, Berlin, 1971–1995
Wrapped Reichstag, Berlin, 1971–1995

Ostfassade
East façade
© *Photo: Wolfgang Volz, 1995*

▶

Verhüllter Reichstag, Berlin, 1971–1995
Wrapped Reichstag, Berlin, 1971–1995

Luftaufnahme der Westfassade
Aerial view of the west façade
© *Photo: Wolfgang Volz, 1995*

▶▶

Verhüllter Reichstag, Berlin, 1971–1995
Wrapped Reichstag, Berlin, 1971–1995

Westfassade
West façade
© *Photo: Wolfgang Volz, 1995*

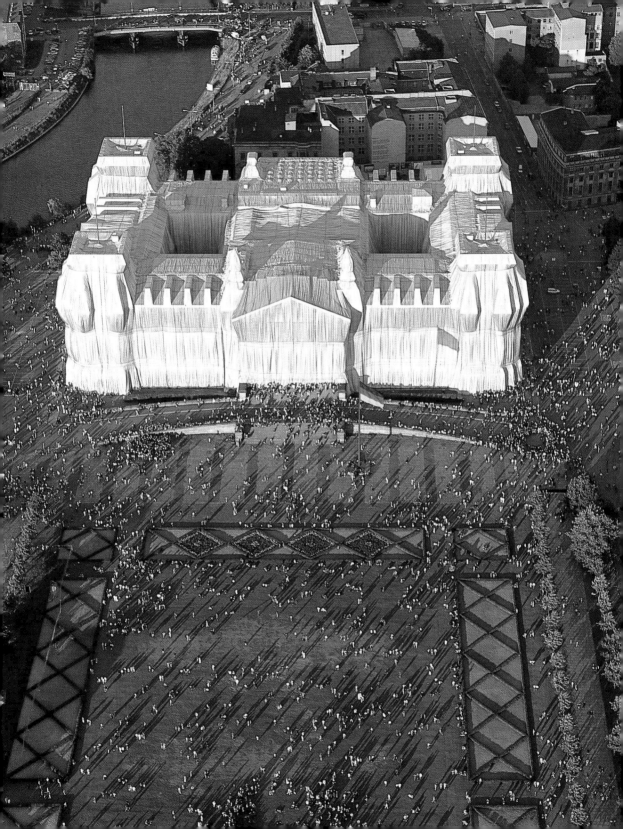

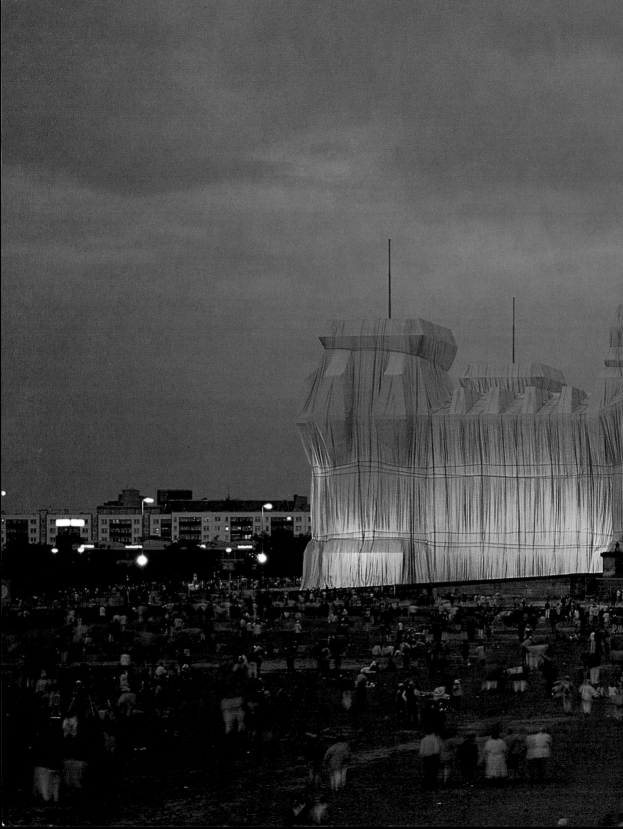

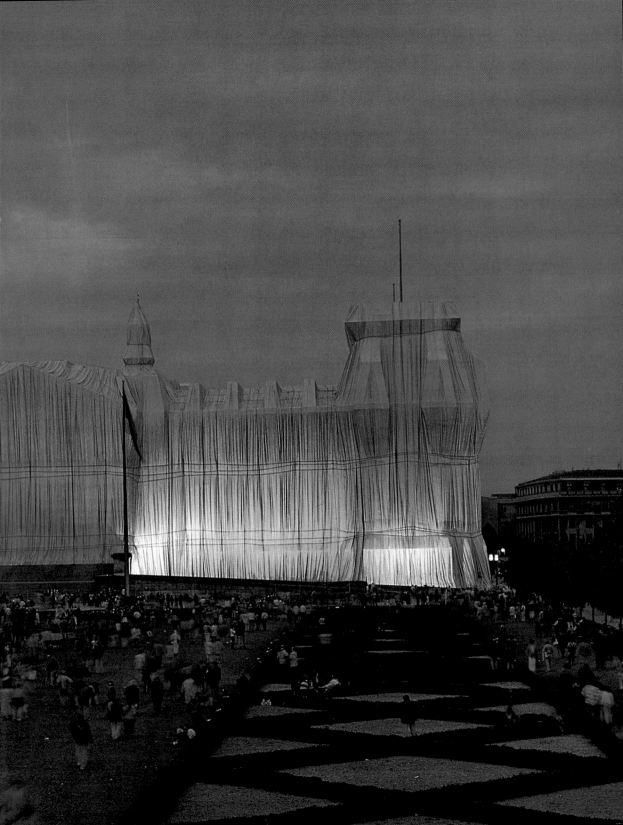

Nach langem Ringen durch die siebziger, achtziger und neunziger Jahre hindurch wurde die Verhüllung des Reichstagsgebäudes am 24. Juni 1995 von einer Mannschaft von 90 Gewerbekletterern und 120 Montagearbeitern vollendet. Der Reichstag blieb für 14 Tage verhüllt; der Abbau begann am 7. Juli 1995. Alle Materialien werden recycled.

Zehn Firmen in Deutschland begannen im September 1994, die verschiedenen Materialien nach Entwurf der Ingenieure herzustellen. Im April, Mai und Juni 1995 wurden die Stahlkonstruktionen für die Türme, für das Dach sowie für die Statuen und Steinvasen installiert, die es dem in Falten gelegten Gewebe erlauben, wie ein Wasserfall vom Dach zu Boden zu fließen.

Insgesamt 100.000 m² dickes Polypropylen-Gewebe mit einer aluminisierten Oberfläche und 15.600 Meter blaues Polypropylenseil mit einem Durchmesser von 3,2 cm wurden für die Verhüllung des Reichstags benutzt. Die Fassaden, die Türme und das Dach wurden mit 70 speziell dafür zugeschnittenen Gewebepaneelen bedeckt, die die doppelte Größe der Gebäudeoberfläche hatten.

Das Kunstwerk wurde – wie alle anderen Projekte der Künstler – ausschließlich aus eigenen Mitteln finanziert, und zwar durch den Verkauf der Vorstudien, Zeichnungen, Collagen, maßstabgerechten Modelle, früheren Arbeiten und Originallithographien. Die Künstler akzeptieren keinerlei Fördermittel aus öffentlicher oder privater Hand.

Der *Verhüllte Reichstag* steht nicht nur für 24 Jahre Bemühen der Künstler, sondern auch für viele Jahre Teamarbeit der leitenden Mitglieder Michael S. Cullen, Wolfgang und Sylvia Volz und Roland Specker.

Am 25. Februar 1994 wurde im Deutschen Bundestag in einer Plenarsitzung unter dem Vorsitz von Frau Prof. Dr. Rita Süssmuth 70 Minuten lang über das Kunstwerk debattiert und danach namentlich darüber abgestimmt. Das Abstimmungsergebnis lautete: 292 dafür, 223 dagegen bei 9 Stimmenthaltungen.

Der Reichstag steht auf einem weithin offenen Gelände, das geradezu metaphysische Assoziationen erweckt. Das Gebäude war in seiner Geschichte ständigem Wandel und dauernden Erschütte-

Christo & Jeanne-Claude
Verhüllter Reichstag, Berlin, 1971–1995

rungen unterworfen. Fertiggestellt im Jahre 1894, wurde es 1933 in Brand gesteckt, 1945 fast völlig zerstört und in den sechziger Jahren wieder aufgebaut. Doch immer blieb der Reichstag ein Symbol für die Demokratie.

In allen Epochen der Kunstgeschichte haben Stoffe und Gewebe die Künstler fasziniert. Die Struktur von Stoffen – Faltenwürfe, Plissees, Draperien – ist ein bedeutender Bestandteil von Gemälden, Fresken, Reliefs und Skulpturen aus Holz, Stein oder Bronze, von den ältesten Zeugnissen bis hin zur Kunst der Gegenwart. Die Verhüllung des Reichstags mit Gewebebahnen steht in dieser klassischen Tradition. Stoffbahnen – wie Kleidung oder Haut – haben etwas Zartes und Empfindliches; sie verdeutlichen die einzigartige Qualität des Vergänglichen.

Über einen Zeitraum von zwei Wochen ergab die verschwenderische Fülle von Tausenden von Quadratmetern des silbrig glänzenden, mit blauen Seilen vertäuten Gewebes einen üppigen Fluß vertikaler Falten, die die Bestandteile und Proportionen des imposanten Baues hervorhoben und so die Substanz des Reichstagsgebäudes vor Augen führten.

After a struggle spanning the seventies, eighties and nineties, the wrapping of the Reichstag was completed on June 24, 1995, by a work force of 90 professional climbers and 120 installation workers. The Reichstag remained wrapped for 14 days; the removal began on July 7, 1995; all materials are being recycled.

Ten companies in Germany started in September 1994 with the manufacture of the various materials according to the engineers' specifications. During April, May and June 1995, iron workers installed the steel structures on the towers, roof, statues and the stone vases to allow for the folds of fabric cascading from the roof down to the ground.

A total of 100,000 m² (1,076,000 ft²) of thick high-strength woven polypropylene fabric with an aluminum surface and 15,600 meters (51,181 feet) of blue polypropylene rope, diameter 3.2 cm (1 1/4 inch) were used for the wrapping of the Reichstag. The façade, the towers and the roof were covered by 70 tailor-made fabric panels, twice as much fabric as the surface of the building.

The work of art was entirely financed by the artists, as they have done for all their projects, through the sale of preparatory studies, drawings, collages, scale models as well as early works and original lithographs. The artists do not accept sponsorship of any kind.

The *Wrapped Reichstag* represents not only 24 years of efforts in the lives of the artists, but also years of teamwork by leading members Michael S. Cullen, Wolfgang and Sylvia Volz and Roland Specker.

At a plenary session in Bonn on February 25, 1994, presided over by Prof. Dr. Rita Süssmuth, the German Bundestag (that is, the parliament) debated for 70 minutes and then voted on the temporary work of art. The result of the roll-call vote was 292 in favor, 223 against and 9 abstentions.

The Reichstag stands up in an open, strangely metaphysical area. This building has experienced its own continuous changes and perturbations: built in 1894, burnt in 1933, almost destroyed in 1945, it was restored in the sixties. Yet the Reichstag has always remained the symbol of democracy.

Christo & Jeanne-Claude
Wrapped Reichstag, Berlin, 1971–1995

Throughout the history of art, the use of fabric has been a fascination for artists. From the most ancient times to the present, fabric – forming folds, pleats and draperies – has played a significant part in paintings, frescoes, reliefs and sculptures made of wood, stone or bronze. The use of fabric on the Reichstag follows that classical tradition. Fabric, like clothing and skin, is fragile. It expresses the unique quality of impermanence.

For a period of two weeks, the richness of the silvery fabric, shaped by the blue ropes, created a sumptuous flow of vertical folds highlighting the features and proportions of the imposing structure, revealing the essence of the Reichstag.

Info-Blatt zum Projekt
Verhüllter Reichstag, Berlin, 1971–1995

Das Gebäude – der Deutsche Reichstag

Dachhöhe: *32,2 m*
Turmhöhe: *42,5 m*
Länge (Ost- bzw. Westfront): *135,7 m*
Breite (Nord- bzw. Südseite): *96 m*
Gebäudeumfang: *463,4 m*
Türme: *4*
Innenhöfe: *2*

Die Materialien

Länge des Webgarns: *70.546 km*
erstellt von der Bremer Woll-Kämmerei GmbH, Bremen
Polypropylengewebe, silberglänzend: *100.000 m²*
(schwer entflammbar, entsprechend B1)
gewebt von Schilgen GmbH & Co, Emsdetten, Nordrhein-Westfalen
Breite der originalen Stoffbahnen: *1,55 m*
Reißfestigkeit: *4000 Newton/5 cm*
Gesamtgewicht des Gewebes: *61.500 kg*
Gesamtgewicht des Aluminiums für
die Metallisierung: *4 kg*
beschichtet von Rowo-Coating GmbH, Herbolzheim, Baden-Württemberg
Gewebepaneele: *70*
Durchschnittsgröße der Paneele: *37 x 40 m*
Nähgarn: *1300 km*
vernäht von Spreewald Planen GmbH, Vetschau, Brandenburg,
Zeltaplan GmbH, Taucha, Sachsen, und Canobbio, Castelnuovo, Italien
Nahtlänge: *520.000 m*
Polypropylenseil, blau (32 mm Durchmesser): *15.600 m*
erstellt von Gleistein GmbH, Bremen
Fensterhalterungen: *110*
Dachhalterungen: *270*
Gewicht aller Stahlkonstruktionen auf dem Dach:
200.000 kg
Gewicht aller Stahlkonstruktionen in den Fenstern:
35.000 kg
Metallkäfige für die Vasenornamente
(ca. 4,5 x 1,8 x 10 m): *24*
Metallkäfige für die Statuen (ca. 9,5 x 5 x 4,5 m): *16*
Alle Stahlkonstruktionen wurden hergestellt von
Stahlbau Zwickau GmbH, Zwickau, Sachsen
Luftkissen für die Installation: *32*
hergestellt von Heba GmbH, Emsdetten, Nordrhein-Westfalen
Bodengewichte, zur Befestigung des Stoffes
(1500 kg/m): *477*
hergestellt von EKO Stahl GmbH, Eisenhüttenstadt, Sachsen
Summe der Bodengewichte: *1.000.000 kg*

Die Mitarbeiter

Geschäftsführer: *Roland Specker (Verwaltung) und
Wolfgang Volz (Technik)*
Ingenieurplanung: *IPL Ingenieurplanung Leichtbau,
Radolfzell, Baden-Württemberg*
Technische Beratung: *Vince Davenport, John Thomson,
Dimiter Zagoroff*
Montage von Gewebe und Seil:
*Reichstagsverhüllungsmontage GmbH, Berlin, unter der
Leitung von Frank Seltenheim*
Exklusiv autorisierte Projektfotografen: *Wolfgang und
Sylvia Volz*
Monitororganisation: *Siegward Hausmann unter der
Leitung von Simon Chaput*
Monitore: *1200 in zwei Zeitabschnitten, 600 in vier
Schichten à 150 Personen/24 Stunden*
Gewerbekletterer: *90 in zwei Schichten von je 45*
Installationsmitarbeiter: *120 in zwei Schichten von je 60*
Büroangestellte in Berlin: *13*
Büroangestellte in New York: *2 (Calixte Stamp und
Vladimir Yavachev)*

Der juristische Hintergrund

Das Projekt wird von der Verhüllter Reichstag GmbH
durchgeführt. Sie ist eine Tochtergesellschaft der C.V.J.
Corporation, Jeanne-Claude Christo-Javacheff,
Vorsitzende und Leiterin der Finanzabteilung, Scott
Hodes, Sekretär und juristischer Berater, Christo V.
Javacheff, Assistent des Sekretärs. Juristischer Berater
in Berlin ist Rechtsanwalt Prof. Dr. Peter Raue. Bei ar-
chitektonischen Fragen berät Prof. Dr. Jürgen Sawade.
Michael S. Cullen ist der Projekthistoriker. Für die Rea-
lisation des Projektes brauchten Christo und Jeanne-
Claude die Zustimmung vom Deutschen Bundestag,
die Baugenehmigung vom Bezirksamt Tiergarten,
Berlin, sowie Genehmigungen von weiteren zuständi-
gen Ämtern.
Anzahl der Deutschlandbesuche der Christos
(1976–1995): *54*
Einzelgespräche mit Bundestagsmitgliedern: *352*
Anzahl der involvierten Bundestagspräsidenten
(1976–1995): *6*

Fact sheet for the work of art
Wrapped Reichstag, Berlin, 1971–1995

The Building – the German Reichstag

Height at roof: *105.5 ft/32.2 m*
Height at towers: *139.4 ft/42.5 m*
Length (East and West façade): *445.2 ft/135.7 m*
Width (North and South façade): *314.9 ft/96 m*
Total perimeter: *1,520.3 ft/463.4 m*
Number of towers: *4*
Number of inner courtyards: *2*

The Materials

Length of yarn used for weaving: *43,836 miles/70,546 km*
manufactured by Bremer Woll-Kämmerei GmbH, Bremen, Germany
Silver woven polypropylene fabric
(fire-retardant in accordance with the B1 standard):
1,076,000 ft²/100,000 m²
woven by Schilgen GmbH & Co, Emsdetten, Germany
Width of the original woven fabric: *5 ft/1.55 m*
Tensile strength of fabric: *4000 Newtons per 5 cm*
Total weight of fabric: *135,582 lbs/61,500 kg*
Weight of aluminum used in fabric metallization:
8.82 lbs/4 kg
metallized by Rowo-Coating GmbH, Herbolzheim, Germany
Fabric panels: *70*
Average size of panel: *121.4 x 131.2 ft/37 x 40 m*
Sewing thread: *807.8 miles/1300 km*
sewn by Spreewald Planen GmbH, Vetschau, Germany, Zeltaplan GmbH, Taucha, Germany and Canobbio, Castelnuovo, Italy
Total length of all seams: *1,706,640 ft/520,000 m*
Blue polypropylene rope (diameter 32 mm):
51,183 ft/15,600 m
manufactured by Gleistein GmbH, Bremen, Germany
Window anchors: *110*
Roof anchors: *270*
Weight of steel for roof: *440,917 lbs/200,000 kg*
Weight of steel for window anchors:
77,160 lbs/35,000 kg
Metal cages for ornamental sandstone vases: *24*
Average size of vase cages: *c. 14.7 x 5.9 x 32.8 ft/ 4.5 x 1.8 x 10 m*
Metal cages for statues: *16*
Size of statue cages: *c. 31.2 x 16.4 x 14.7 ft/9.5 x 5 x 4.5 m*
all steel manufactured by Stahlbau Zwickau GmbH, Zwickau, Germany
Air-cushions (necessary during installation): *32*
manufactured by Heba GmbH, Emsdetten, Germany

Number of weights on ground securing fabric
(1.5 tons/m): *477*
manufactured by EKO Stahl GmbH, Eisenhüttenstadt, Germany
Sum of weights on ground: *2,205,00 lbs/1,000,000 kg*

The Work Force

Project directors: *Roland Specker (administration) and Wolfgang Volz (technical affairs)*
Engineering planning: *IPL Ingenieurplanung Leichtbau, Radolfzell, Germany*
Engineering advisors: *Vince Davenport, John Thomson, Dimiter Zagoroff*
Installation of fabric and ropes:
Reichtagsverhüllungsmontage GmbH, Berlin, headed by Frank Seltenheim
Exclusive photographers: *Wolfgang and Sylvia Volz*
Monitor organization: *Siegward Hausmann, under the guidance of Simon Chaput*
Number of monitors: *1200 in 2 periods; 600 in 4 shifts of 150 each/24 hours*
Number of professional climbers: *90 in 2 shifts of 45 each*
Number of installation workers: *120 in 2 shifts of 60 each*
Number of office staff in Berlin: *13*
Number of office staff in New York: *2 (Calixte Stamp and Vladimir Yavachev)*

Legal Background

The project is being carried out by Verhüllter Reichstag GmbH, a subsidiary of C.V.J. Corporation, Jeanne-Claude Christo-Javacheff, President and Treasurer, Scott Hodes, Secretary and Legal Counsel, Christo V. Javacheff, Assistant Secretary. Legal counsel in Berlin is provided by attorney Prof. Dr. Peter Raue. Architectural advice is provided by Prof. Dr. Jürgen Sawade. Michael S. Cullen is the project historian. Permits were required and received from the German parliament, the Bundestag, from the local administration in Berlin, the city district department Tiergarten and all concerned agencies.
Number of visits by the Christos to Germany
(1976–1995): *54*
Members of parliament visited: *352*
Number of presidents of the Bundestag involved
(1976–1995): *6*

▶ **Christo & Jeanne-Claude**
Text: Jacob Baal-Teshuva, Photos: Wolfgang Volz
Broschur, 96 Seiten, 124 Abbildungen
Der umfassende Überblick über Leben und Werk
des Künstlerpaares als neuer Band der Kleinen
Kunstreihe.
DM | sFr 14,95 | öS 99,00
Paperback, 96 pages, 124 illustrations
A comprehensive account of the life and work of the
artist couple. A new volume in the Basic Art Series.
£ 5.99 | US$ 9.99

Eine auf 100 Exemplare limitierte **Vorzugsausgabe**
des Bandes der Kleinen Kunstreihe als Hardcover,
mit numerierter Originalfotografie, signiert von
Christo, Jeanne-Claude und Wolfgang Volz, ist in
Vorbereitung.
A limited hardcover **collector's edition** of 100 of the
Basic Art Series title, with a numbered original photo-
graph and signed by Christo, Jeanne-Claude and
Wolfgang Volz, is to be published.

▶ **Posterbook Christo & Jeanne-Claude**
Mit sechs erstklassigen Kunstdrucken, sechs Werks-
beschreibungen und einer ausführlichen Biographie.
DM | sFr 9,95 | öS 79,00
With six top quality posters, accompanied by extended
captions and a detailed biography.
£ 4.99 | US$ 8.99

▶ **Postcardbook Christo & Jeanne-Claude**
Mit 30 Postkarten zum Heraustrennen.
DM | sFr 6,95 | öS 49,00
With 30 pull-out postcards.
£ 2.99 | US$ 5.99

▶ **Wandkalender Christo & Jeanne-Claude 1996**
1996 Wall calendar, Christo & Jeanne-Claude
Monatskalender mit 12 Projektfotografien.
DM | sFr 19,95 | öS 149,00
With 12 project photographs to accompany you
through the months of the year.
£ 6.99 | US$ 14.99

▶ **Agenda Christo & Jeanne-Claude 1996**
Wochenplaner mit 52 Zeichnungen und
Projektfotografien sowie einer Biographie.
DM | sFr 19,95 | öS 149,00
A week-by-week diary planner featuring 52 drawings
and project photographs and a biography.
£ 7.99 | US$ 14.99

▶ **Christo & Jeanne-Claude**
Verhüllter Reichstag/Wrapped Reichstag,
Berlin, 1971–1995
Ca. 600 Seiten, über 800 Abbildungen
Eine auf 5000 Exemplare limitierte **Vorzugsausgabe** als
Hardcover, mit einem Stück Originalstoff, signiert und
numeriert von Christo und Jeanne-Claude. Die voll-
ständige Dokumentation des Projektes Verhüllter
Reichstag Berlin mit allen Briefen, Plänen und Fotos
erscheint im Sommer 1996.
C. 600 pages, over 800 illustrations
A limited hardcover **collector's edition** of 5000, with a
piece of the original fabric, signed and numbered by
Christo and Jeanne-Claude. The complete documentary
account of the Wrapped Reichstag, Berlin project,
containing all letters, plans and photographs will be
published in summer 1996.

Eine **Paperbackausgabe** des ausführlichen Projekt-
Buches erscheint im Sommer 1996.
A **paperback edition** of the project book will be
published in summer 1996.

Christo & Jeanne-Claude
Mehr zum Thema
Related TASCHEN products